KB066630

가가미 다카히로 가 알려주는

그리는 법

「환상의 손」

HOW TO DRAW AWESOME HANDS

한눈에 압도하는
독보적 작화법

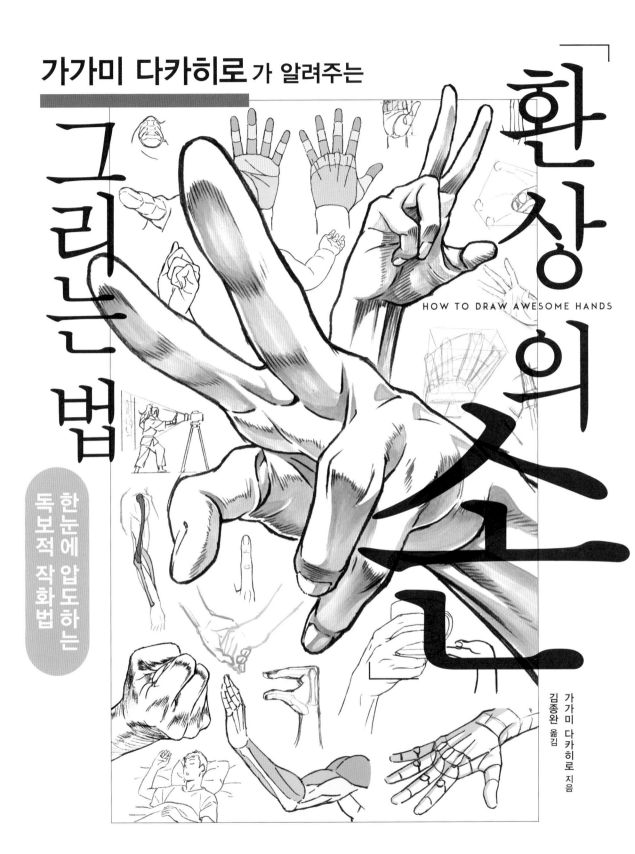

가가미 다카히로 지음
김종완 옮김

이아소

KAGAMI TAKAHIRO GA MOTTO ZENRYOKU DE OSHIERU 「SUGOI TE」
NO KAKIKATA ⓒ Takahiro Kagami 2022
First published in Japan in 2022 by SB Creative Corp., Tokyo.
Korean translation rights arranged with SB Creative Corp.
through Shinwon Agency Co.

들어가며

책을 구입해주신 여러분, 가가미 다카히로입니다.

이 책은 《가가미 다카히로가 알려주는 손 그리는 법》에 이어지는 '손'을 주제로 한 2편입니다. 1편에서 엄청나게 많은 사랑을 받아 2편까지 세상에 나오게 되었습니다. 모두 1편을 사랑해주신 여러분 덕분입니다. 대단히 감사합니다.

1편에서는 손을 그리는 기본적인 방법에 비중을 두었습니다만, 이번 책에서는 '환상의 손' 그리는 방법을 주제로 했습니다. 가가미 다카히로식의 기본적인 손 그리는 법은 1편에서 충분히 다루었으므로 2편에서는 더 효과적으로 손을 표현하는 방법을 소개합니다. 감정 표현, 상황을 극적으로 끌어올리는 방법, 시선 유도 등 손은 사용하기에 따라 다채로운 효과를 표현할 수 있습니다. 전신 포즈, 레이아웃, 움직임, 선 그리기 등 손을 인상적으로 보여주는 방법은 매우 다양하기 때문입니다.

이 책에서는 손의 기본적인 구조나, 보조선을 사용한 손 그리는 법은 간단하게 소개하고, 1편에서 다루지 못한 '팔' 그리는 법과 그림자 그리는 법을 한층 상세하게 설명합니다. 팔은 손과 조합해 그리는 중요한 부위입니다. 물론 팔뿐 아니라 어깨, 목, 허리 등 끝이 없지만 이 책에서는 팔 그리는 법까지만 다루도록 하겠습니다. 그리고 팔과 그림자 그리는 법에 더해 손을 인상적으로 보여주기 위한 방법도 1장을 할애해 설명합니다.

1편의 '들어가며'에서도 언급했지만 이것은 어디까지나 저의 개인적인 손 그리는 방법입니다. 이론이나 인체 데생의 미술 해부학적으로 설명하기 곤란한 부분도 많습니다. 그러나 애니메이션이나 일러스트의 경우 생략이나 데포르메, 때로는 실제와 의도적으로 달리 표현하는 경우가 있습니다. 바로 그런 가가미 다카히로식 손 표현법을 소개합니다.

얼굴을 보여주지 않고 손으로만 '억울함'을 표현할 수 있을까? 레이아웃으로 긴박감을 연출하려면? 박력을 강조하는 작화법은? 개성적인 손을 어떻게 돋보이게 할까?

보여주고 싶은 것을 강조하거나 반대로 감추는 방법 등 표현의 범위를 조금이라도 넓히는 데 이 책이 도움이 되길 바랍니다.

가가미 다카히로

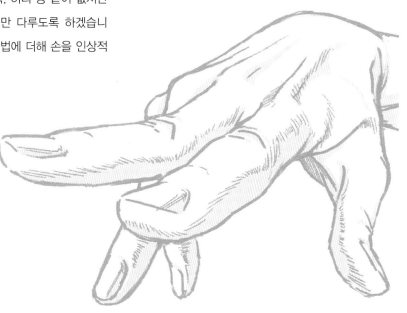

책 활용법

구성

이 책은 애니메이터 가가미 다카히로의 '환상의 손' 그리는 법을 해설합니다. 이전 책에서 다루지 못한 팔 작화법이나 그림자 그리는 노하우, 이를 활용해 한눈에 마음을 사로잡는 '환상의 손'을 그리기 위한 비결까지 폭넓게 다루고 있습니다.

CHAPTER 1 손과 팔 작화법

기본적인 손과 팔 작화법과 틀리기 쉬운 팔의 형태, 연령과 성별에 따라 달라지는 그리기 방법 등을 해설합니다. 우선 손을 그리는 데 도움이 되는 3가지 보조선과 팔 보조선 그리는 법부터 익힙니다.

CHAPTER 2 그림자 그리는 법

기본적인 그림자 그리는 법과 성별에 따른 구별, 광원의 차이에 따라 달라지는 그림자 등 입체감을 표현하는 데 매우 중요한 그림자 테크닉을 해설합니다.

CHAPTER 3 환상의 손 그리기

매력적인 손은 어떤 것일까? 환상의 손을 그리기 위한 포인트를 '연출', '박력', '구도'로 나누어 해설합니다.

책 말미에는 애니메이션 연출가 가이자와 유키오 씨, 성우 오키아유 료타로 씨와 함께한 프로 좌담회가 실려 있습니다. 또 '손 포즈 사진 자료집'에는 작가가 직접 디렉팅한 여성의 손을 함께 추가했습니다.

특전 데이터

〈해설 동영상〉, 〈손 포즈 사진 자료집〉, 〈연습용 선화〉 특전이 있습니다.

이용 방법은 P.138을 확인해주세요.

특전 1 해설 동영상

특전 2 손 포즈 사진 자료집

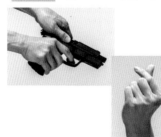

특전 3 연습용 선화

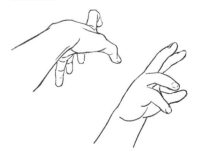

따라 그리기

이 책은 따라 그리기를 환영합니다. CHAPTER 1~3에 실린 손 일러스트를 모사해 트위터나 인스타그램 등 SNS에 공개해도 좋습니다. 단, 이 책의 일러스트를 따라 그렸다는 내용을 반드시 표기해주시기 바랍니다.

페이지 구성

해설 외형 포인트와 그리는 요령 등을 해설

확대 그림이 작은 부분은 확대해서 설명

해설선 직선, 곡선을 나누어 다른 색선으로 구분해서 해설
- 직선을 의식한 선
- 곡선을 의식한 선
- 볼륨을 의식한 선
- 움직임이나 당기는 방향을 표시한 선

마크 읽는 법

클립 마크
평소 작업하면서 생각한 것이나 주의하는 부분을 보충 코멘트로 정리.

hint **힌트 마크**
본문 해설 외에 도움이 되는 그리는 법, 기술을 소개.

Column

칼럼 마크
손 그리기에 관한 소소한 팁과 그리는 법 패턴을 해설.

STEP UP!

스텝 업 마크
한 단계 더 앞선 테크닉을 해설.

보통의 광원　앞쪽 광원　뒤쪽 광원

OK : 좋은 예 또는 NG인 문제점을 개선한 예
NG : 별로 좋지 않은 예
SO SO : 틀리지는 않았지만 좀 더 개선할 수 있는 예

CONTENTS

CHAPTER 1 손과 팔 작화법 9

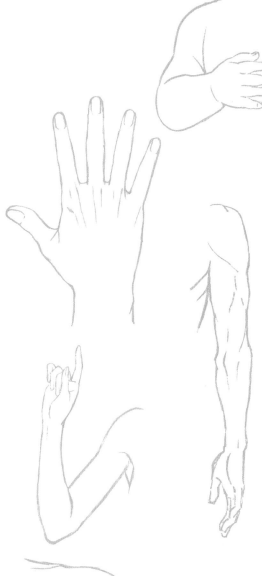

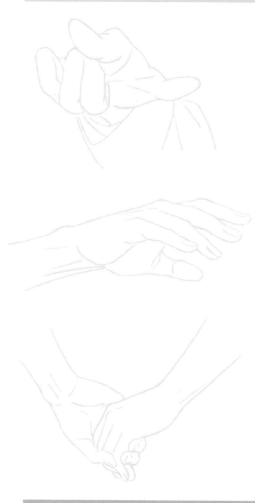

그림자 기본 ················· 58

실전 그림자 그리기 ·············· 66

그러데이션 그림자 기본 ············ 78

다양한 그림자 연출 ·············· 80

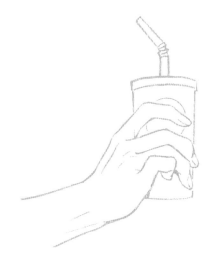

마음을 사로잡는 손 연출 ··········· 86

자연스러운 손 ··············· 88

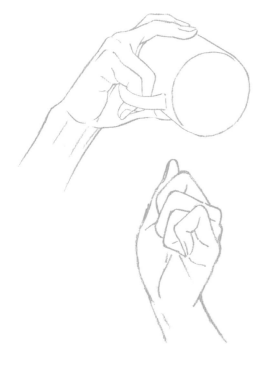

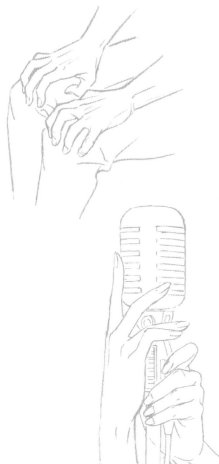

손과 팔 작화법

CHAPTER 1에서는 손과 팔을 그릴 때 포인트가 되는 부위와 가동 범위 등의 구조를 소개한다. 그리고 3가지 보조선을 사용해서 손 그리는 법, 원과 원주 보조선으로 팔 그리는 방법을 해설한다.

손과 팔 기본

손을 그릴 때 알아야 할 각 부위 명칭, 형태, 크기 등 포인트가 되는 부분을 살펴본다.

● 손 부위 우선은 포인트가 되는 손 부위 명칭과 특징을 소개한다.

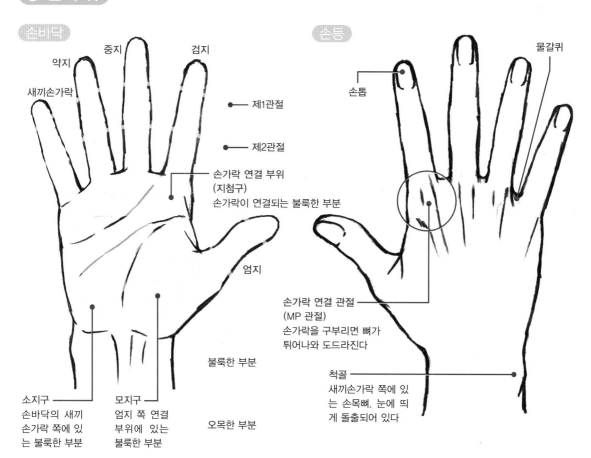

손바닥

약지
중지
검지
새끼손가락

● 제1관절
● 제2관절

손가락 연결 부위
(지첨구)
손가락이 연결되는 불룩한 부분

엄지

불룩한 부분

소지구
손바닥의 새끼
손가락 쪽에 있
는 불룩한 부분

모지구
엄지 쪽 연결
부위에 있는
불룩한 부분

오목한 부분

손등

물갈퀴

손톱

손가락 연결 관절
(MP 관절)
손가락을 구부리면 뼈가
튀어나와 도드라진다

척골
새끼손가락 쪽에 있
는 손목뼈. 눈에 띄
게 돌출되어 있다

힘줄과 뼈와 근육

손바닥에는 힘줄과 근육이,
손등에는 뼈 위에 힘줄이 겹
쳐 있다. 힘줄과 뼈와 근육
이 손을 그릴 때 포인트가
된다.

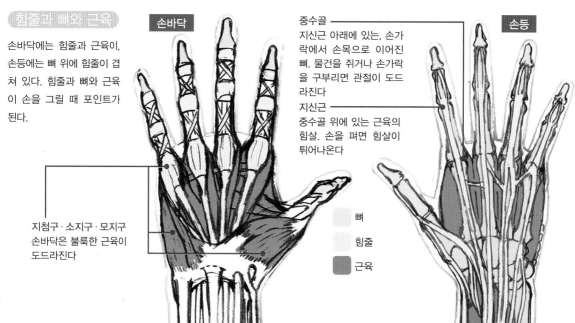

손바닥

중수골
지신근 아래에 있는. 손가
락에서 손목으로 이어진
뼈. 물건을 쥐거나 손가락
을 구부리면 관절이 도드
라진다

지신근
중수골 위에 있는 근육의
힘살. 손을 펴면 힘살이
튀어나온다

손등

지첨구 · 소지구 · 모지구
손바닥은 불룩한 근육이
도드라진다

뼈
힘줄
근육

● 팔 부위

팔의 포인트가 되는 부위의 명칭과 특징을 살펴본다. 팔은 뼈보다 근육이 두드러진다. 팔의 묘사에 중요한 근육도 소개한다.

정면

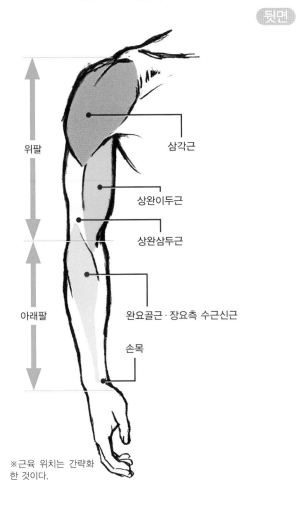

위팔

삼각근

상완이두근

상완삼두근

완요골근 · 장요측 수근신근

아래팔

손목

※근육 위치는 간략화
한 것이다.

뒷면

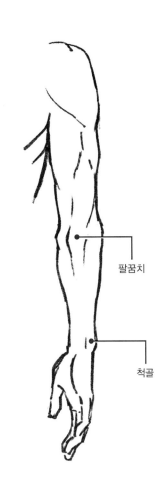

팔꿈치

척골

Column 얼굴과 손 크기 밸런스

손 크기는 눈썹 위 부근에서 턱까지 길이와 같거나 조금 크다. 체격에
따라서 변화를 주어 그리는 것도 좋다.
어린이는 얼굴보다 작게, 체격이 좋은 남성은 손도 크게 그린다. 여성
역시 손을 작게 그려서 귀여움을 강조하기도 한다.

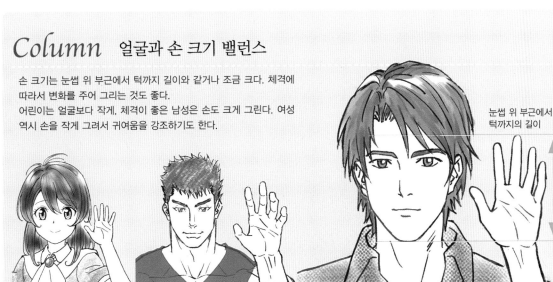

어린이는 작게

체격이 좋은 남성은 크게

눈썹 위 부근에서
턱까지의 길이

손과 팔 밸런스

손가락이나 손바닥, 팔 길이, 관절 위치 등 손과 팔의 밸런스를 살펴보자. 개인차가 있으므로 대략적인 밸런스를 소개한다.

손가락과 손바닥 밸런스

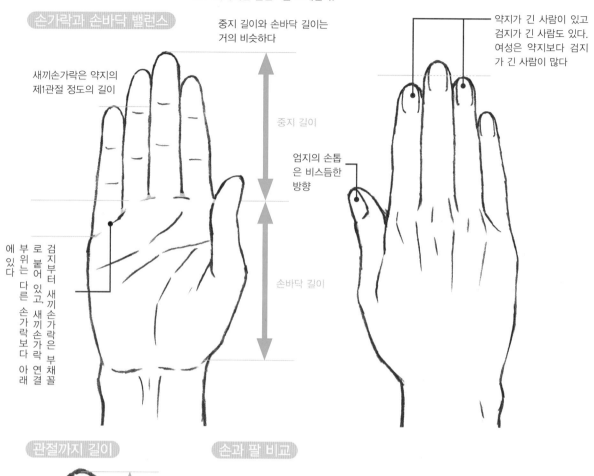

중지 길이와 손바닥 길이는
거의 비슷하다

약지가 긴 사람이 있고
검지가 긴 사람도 있다.
여성은 약지보다 검지
가 긴 사람이 많다

새끼손가락은 약지의
제1관절 정도의 길이

중지 길이

엄지의 손톱
은 비스듬한
방향

손바닥 길이

검지부터 새끼손가락은 부채꼴로 붙어 있고, 새끼손가락 연결 부위는 다른 손가락보다 아래에 있다

관절까지 길이

A

B

C

C > B > A

개인차가 있지만 연결 부위~제2관절(C)
이 가장 길고, 이어서 제2관절~제1관절
(B), 제1관절~손끝(A) 순으로 짧아진다

손과 팔 비교

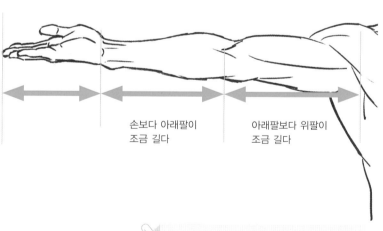

손보다 아래팔이
조금 길다

아래팔보다 위팔이
조금 길다

위팔, 아래팔, 손의 길이는 모두 다르지만 작업할 때는 모두 같은 길이로 보조선을 그린다. 같은 길이에서 어느 정도 위치를 정하고, 정서할 때 밸런스를 조정한다. 이렇게 연령이나 성별에 따른 밸런스 차이를 의식하지 않고 그려서 작업 속도를 올린다.

● 손가락 형태

손끝과 연결 부위의 굵기가 다른 경우가 많고, 손가락 단면도 손바닥과 손등 쪽이 각기 다르다. 손가락은 간략화해 원주처럼 생각하는 경우가 많은데, 보조선을 그릴 때 원주라 생각하고 형태를 다듬을 때 손가락의 굵기나 형태를 의식해서 그리면 한층 리얼하게 그릴 수 있다.

손가락 굵기

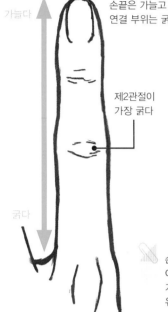

가늘다

손끝은 가늘고
연결 부위는 굵다

제2관절이
가장 굵다

굵다

손가락의 형태는 개인차가 있어서 손끝에서 연결 부위까지 거의 굵기가 같거나, 관절이 유달리 굵은 사람도 있다.

엄지와 비교

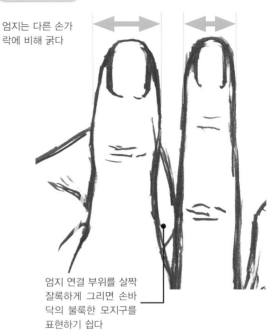

엄지는 다른 손가락에 비해 굵다

엄지 연결 부위를 살짝 잘록하게 그리면 손바닥의 불룩한 모지구를 표현하기 쉽다

손가락 단면

오른쪽 그림은 손가락 단면 형태에 맞춰 보조선을 그린 것이다. 손등 쪽은 평평하면서 팔(八)자 모양으로 살짝 비스듬하고 손바닥 쪽은 타원형이다.

손등 쪽 손가락　　**보조선을 넣은 단면**

손등 쪽은
평평

손바닥 쪽은 타원
손가락 단면

다양한 각도에서 살펴보자

부감

아래

정면 위

가장 굵은
제2관절이
두드러진다

정면

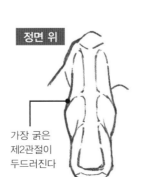

정면에서 보면
안쪽에 있는 제
2관절이 보인다

손가락 관절 표현

손가락을 구부릴 때 관절을 표현하는 방법으로 흔히 가로로 선을 넣기도 한다. 하지만 이렇게 표현하면 SO SO의 예처럼 평면적으로 보인다. OK의 예처럼 관절뼈를 의식해서 그리면 입체감이 생긴다.

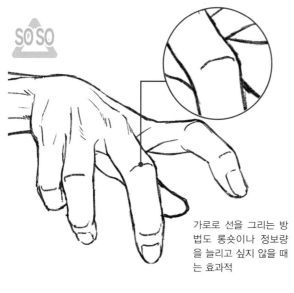

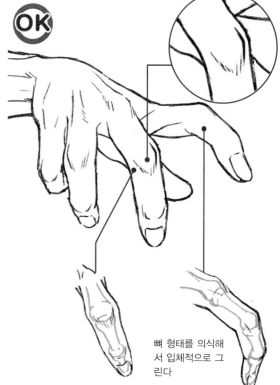

가로로 선을 그리는 방법도 롱숏이나 정보량을 늘리고 싶지 않을 때는 효과적

뼈 형태를 의식해서 입체적으로 그린다

손가락 관절을 사실적으로 그리면 주름이 가로로 들어간다. 그러나 이를 너무 충실하게 그리다 보면 나이 든 사람의 손처럼 보이기 때문에 보통은 잘 그려 넣지 않는다. 그림의 표현은 자유이므로 취향에 맞춰 그린다.

● 손등 형태

손등은 평평한 형태가 아니고 살짝 굽어 있다. 그렇기 때문에 비스듬히 볼 때는 안쪽 손가락이 잘 보이지 않는다.

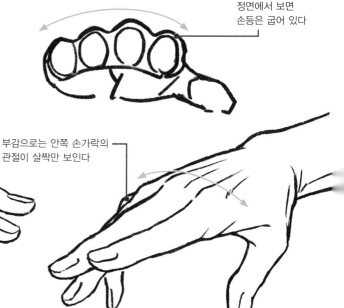

정면에서 보면 손등은 굽어 있다

검지 연결 부위 관절은 보이지 않는다

부감으로는 안쪽 손가락의 관절이 살짝만 보인다

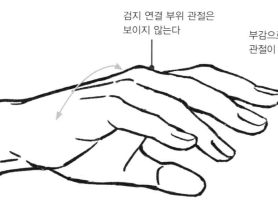

손가락 연결

손바닥에서 볼 때와 손등에서 볼 때 손가락 길이가
달라 보인다. 손가락이 비스듬히 붙어 있다고 생각
하면 구조를 이해하기 쉽다.

손바닥에서 볼 때는 이곳까지
손가락 길이로 인식한다

손등에서 볼 때는 이
곳까지 손가락 길이
로 인식한다

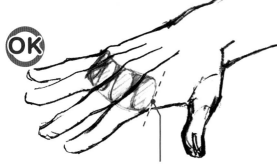

비스듬히 붙어 있다

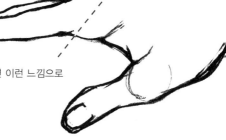

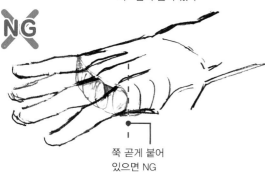

쭉 곧게 붙어
있으면 NG

옆에서 보면 이런 느낌으로
붙어 있다

hint

뼈 위치

손의 굴곡을 그릴 때 뼈의 위치를 의식하면 입체감을 자연스
럽게 표현할 수 있다. 특히 나는 손가락 연결 부위와 손목뼈
를 확실하게 그리려고 한다.

특히 손등은 뼈와 힘줄이
도드라져서 그것들을 의
식하는 것이 중요

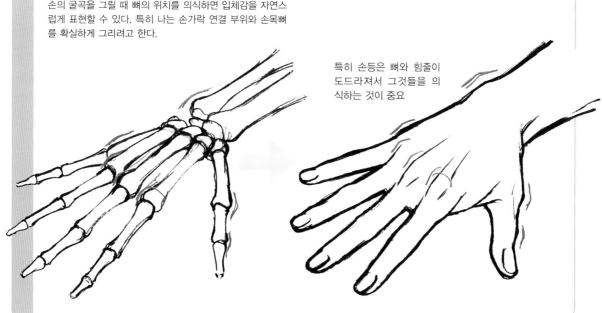

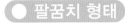

● 팔꿈치 형태

팔꿈치는 뼈와 근육이 드러나는 부분이다. 또한 구부릴 때와 펼 때 다르게 보이기
때문에 다양한 각도에서 살펴보자.

쪽 편 팔

뒷면

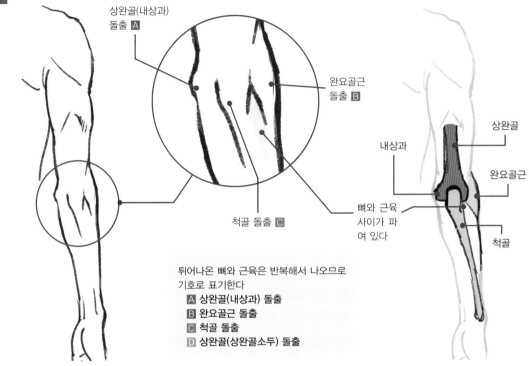

상완골(내상과)
돌출 Ⓐ

완요골근
돌출 Ⓑ

척골 돌출 Ⓒ

뼈와 근육
사이가 파
여 있다

상완골

내상과

완요골근

척골

튀어나온 뼈와 근육은 반복해서 나오므로
기호로 표기한다
Ⓐ 상완골(내상과) 돌출
Ⓑ 완요골근 돌출
Ⓒ 척골 돌출
Ⓓ 상완골(상완골소두) 돌출

옆면

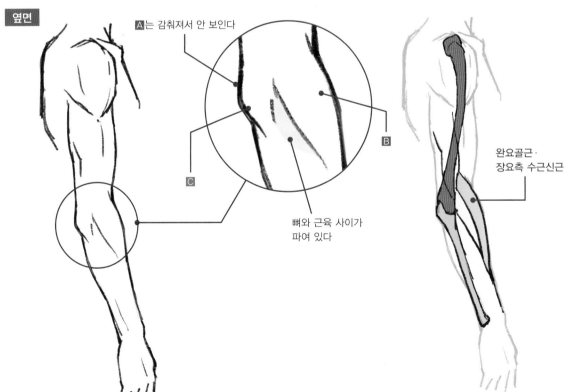

Ⓐ는 감춰져서 안 보인다

Ⓑ

Ⓒ

뼈와 근육 사이가
파여 있다

완요골근 ·
장요측 수근신근

구부린 팔 -정면-

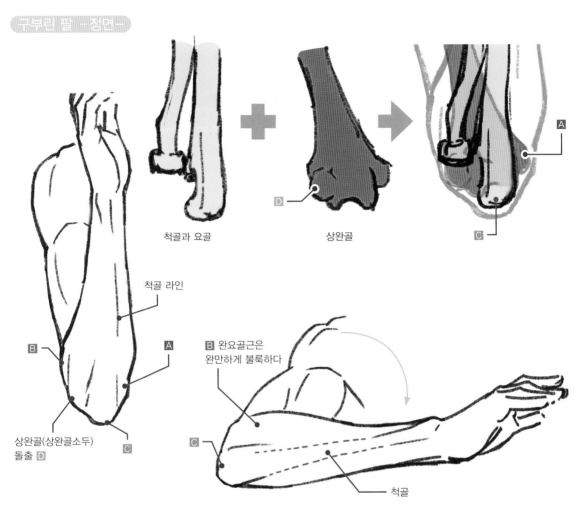

척골과 요골

상완골

A

C

D

척골 라인

B

A

상완골(상완골소두)
돌출 D

C

B 완요골근은
완만하게 불룩하다

C

척골

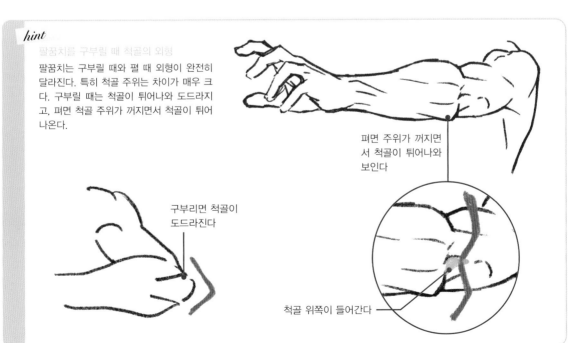

hint

팔꿈치를 구부릴 때 척골의 외형

팔꿈치는 구부릴 때와 펼 때 외형이 완전히
달라진다. 특히 척골 주위는 차이가 매우 크
다. 구부릴 때는 척골이 튀어나와 도드라지
고, 펴면 척골 주위가 꺼지면서 척골이 튀어
나온다.

펴면 주위가 꺼지면
서 척골이 튀어나와
보인다

구부리면 척골이
도드라진다

척골 위쪽이 들어간다

구부린 팔 -옆면-

안쪽

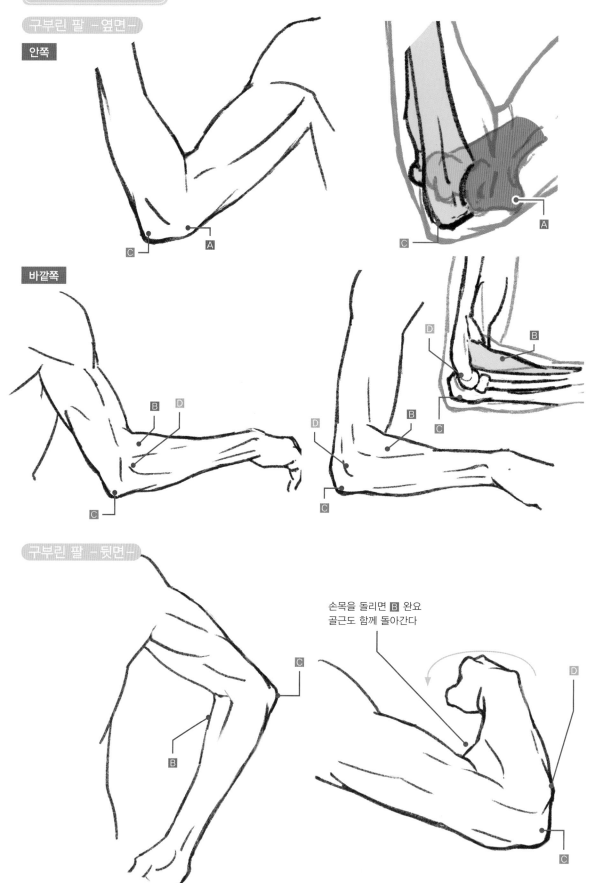

바깥쪽

구부린 팔 -뒷면-

손목을 돌리면 B 완요
골근도 함께 돌아간다

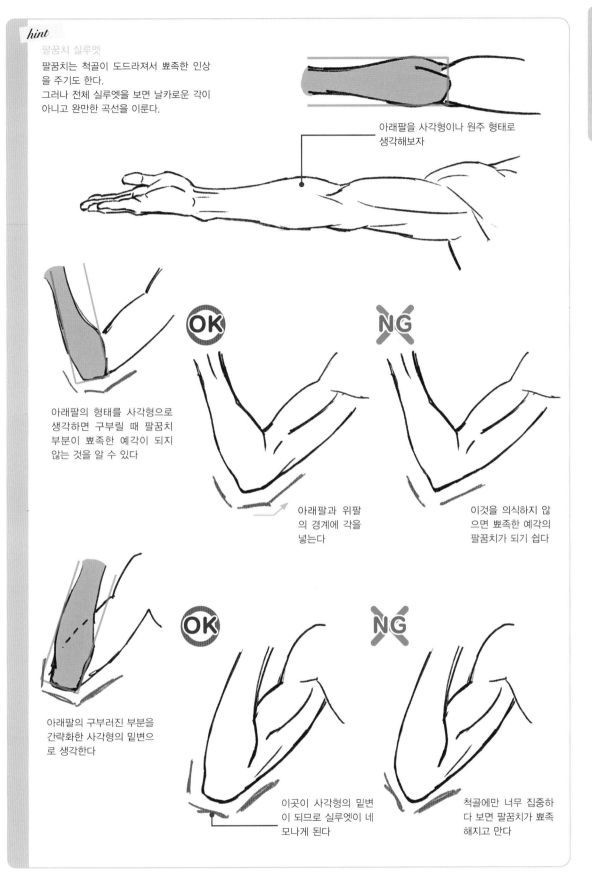

hint

팔꿈치 실루엣

팔꿈치는 척골이 도드라져서 뾰족한 인상
을 주기도 한다.
그러나 전체 실루엣을 보면 날카로운 각이
아니고 완만한 곡선을 이룬다.

아래팔을 사각형이나 원주 형태로
생각해보자

아래팔의 형태를 사각형으로
생각하면 구부릴 때 팔꿈치
부분이 뾰족한 예각이 되지
않는 것을 알 수 있다

OK

아래팔과 위팔
의 경계에 각을
넣는다

NG

이것을 의식하지 않
으면 뾰족한 예각의
팔꿈치가 되기 쉽다

아래팔의 구부러진 부분을
간략화한 사각형의 밑변으
로 생각한다

OK

이곳이 사각형의 밑변
이 되므로 실루엣이 네
모나게 된다

NG

척골에만 너무 집중하
다 보면 팔꿈치가 뾰족
해지고 만다

손과 팔의 가동 범위

손과 팔에는 관절이 많다. 어떻게 구부러지는지, 움직이는 범위와 함께 살펴보자.

● 팔 가동 범위

팔의 가동 범위 -옆-

팔을 자연스럽게 내린 상태에서 옆으로 올릴 때, 앞으로
올릴 때의 가동 범위를 살펴본다.

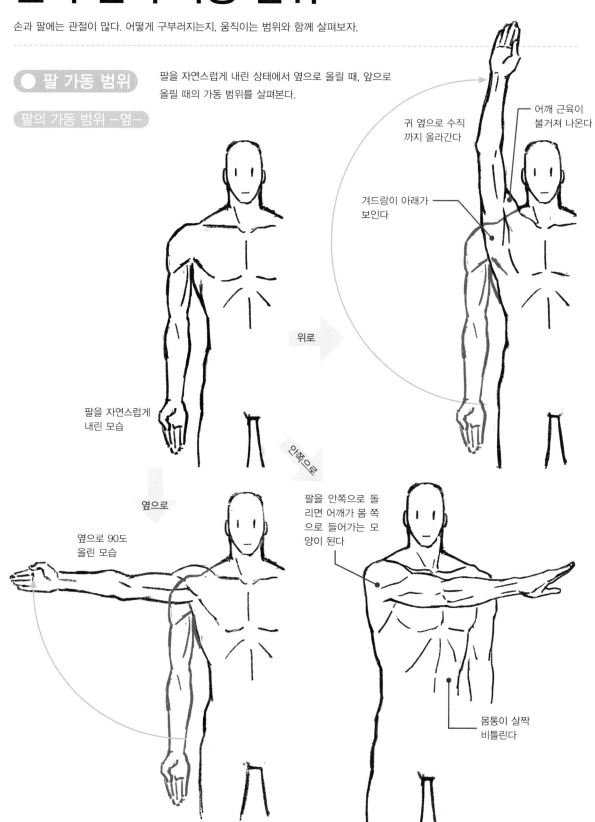

귀 옆으로 수직
까지 올라간다

어깨 근육이
불거져 나온다

겨드랑이 아래가
보인다

위로

팔을 자연스럽게
내린 모습

안쪽으로

옆으로

옆으로 90도
올린 모습

팔을 안쪽으로 돌
리면 어깨가 몸 쪽
으로 들어가는 모
양이 된다

몸통이 살짝
비틀린다

팔의 가동 범위 -앞뒤-

뒤로

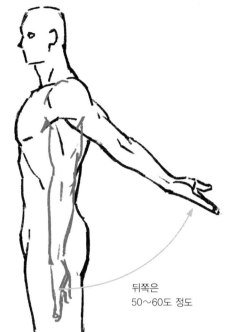

뒤쪽은
50~60도 정도

위로

앞으로

어깨 위치가 올라간다

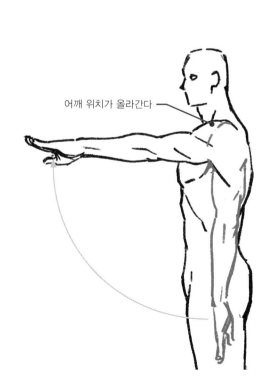

귀 옆 수직까지
올라간다

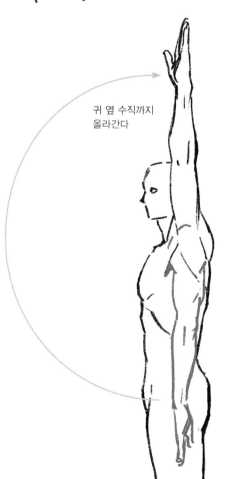

아래팔 가동 범위

어깨 높이까지 팔 올리기

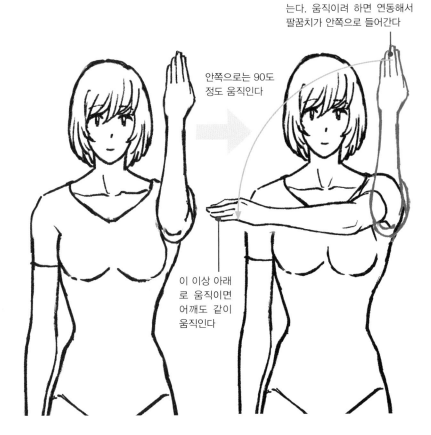

안쪽으로는 90도 정도 움직인다

바깥쪽으로는 거의 내려가지 않는다. 움직이려 하면 연동해서 팔꿈치가 안쪽으로 들어간다

이 이상 아래로 움직이면 어깨도 같이 움직인다

아래팔만 올리기

어깨까지 올릴 때와 움직임은 다르지 않다

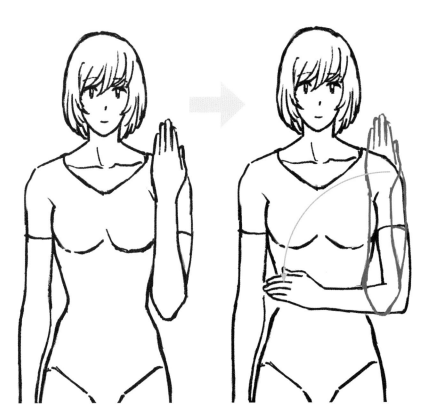

● 구부릴 때 팔 모양 팔을 구부릴 때 눌리는 부분과 불룩해지는 부분을 살펴보자.

정면

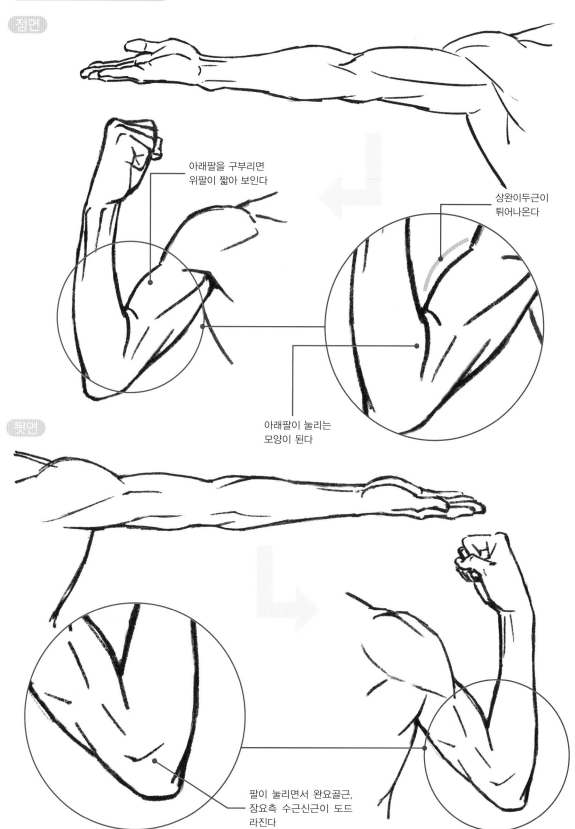

아래팔을 구부리면
위팔이 짧아 보인다

상완이두근이
튀어나온다

아래팔이 눌리는
모양이 된다

뒷면

팔이 눌리면서 완요골근,
장요측 수근신근이 도드
라진다

23

● 손목 가동 범위

손목의 가동 범위를 알아보자. 옆으로 움직이는 폭은 엄지와 새끼손가락 쪽이 각기 다르다.

손목 가동 범위 -옆-

왼쪽 그림을 따로 그리면

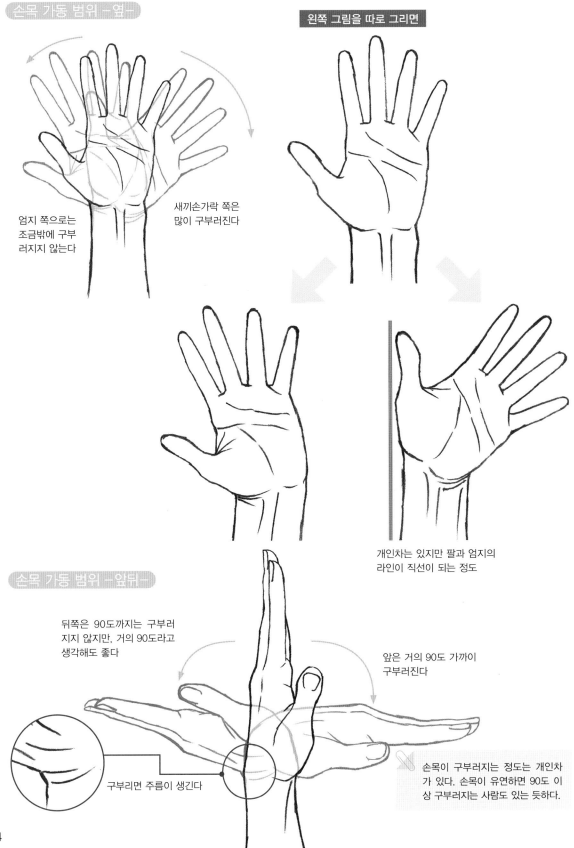

엄지 쪽으로는 조금밖에 구부러지지 않는다

새끼손가락 쪽은 많이 구부러진다

개인차는 있지만 팔과 엄지의 라인이 직선이 되는 정도

손목 가동 범위 -앞뒤-

뒤쪽은 90도까지는 구부러지지 않지만, 거의 90도라고 생각해도 좋다

앞은 거의 90도 가까이 구부러진다

구부리면 주름이 생긴다

손목이 구부러지는 정도는 개인차가 있다. 손목이 유연하면 90도 이상 구부러지는 사람도 있는 듯하다.

hint

손목 관절

손목을 굽힐 때 모습을 살펴보자.
수근골이라고 하는 큰 뼈가 있어서 손목을 구부리면
그곳이 튀어나와 보인다.

손목을 손등 쪽으로 구부리기

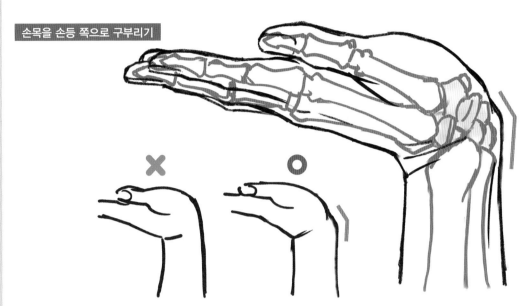

뼈가 도드라지므로 모두 곡선으로 그리기보다는 일부를
직선 느낌으로 그리면 뼈 느낌을 살릴 수 있다

손목을 손바닥 쪽으로 구부리기

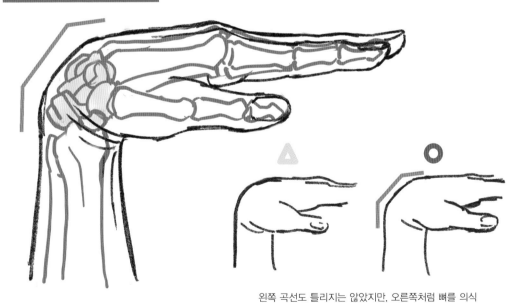

왼쪽 곡선도 틀리지는 않았지만, 오른쪽처럼 뼈를 의식
해서 살짝 직선적으로 그리면 변화감이 있다

● 팔 비틀기

손목을 돌린다고 하지만, 손목 자체는 돌아가지 않는다. 팔을 비틀면 아래팔의 요골과 척골이 교차하면서 손목도 연동해서 돌아가는 것처럼 보인다.

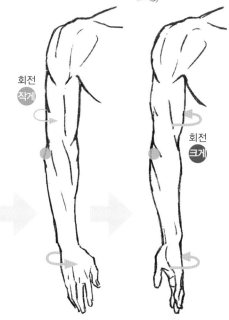

요골

손바닥

척골

비틀기

팔을 비틀면
요골과 척골
이 교차한다

손등

팔 비틀기 -정면-

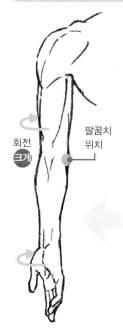

회전 크게

팔꿈치 위치

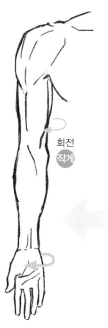

회전 작게

회전 작게

회전 크게

팔 비틀기 -뒷면-

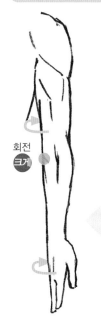

회전 크게

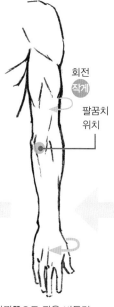

회전 작게

팔꿈치 위치

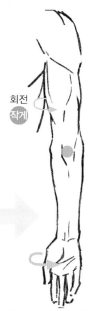

회전 작게

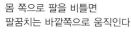

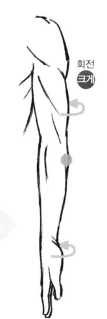

회전 크게

바깥쪽으로 팔을 비틀면
팔꿈치는 몸 쪽으로 움직인다

몸 쪽으로 팔을 비틀면
팔꿈치는 바깥쪽으로 움직인다

● 손가락 동작

손을 움켜쥘 때의 움직임을 살펴보자. 손바닥은 접히는 부분에 주름이 생긴다. 블록에 대해서는 다음 페이지에서 설명한다.

손 움켜쥐기

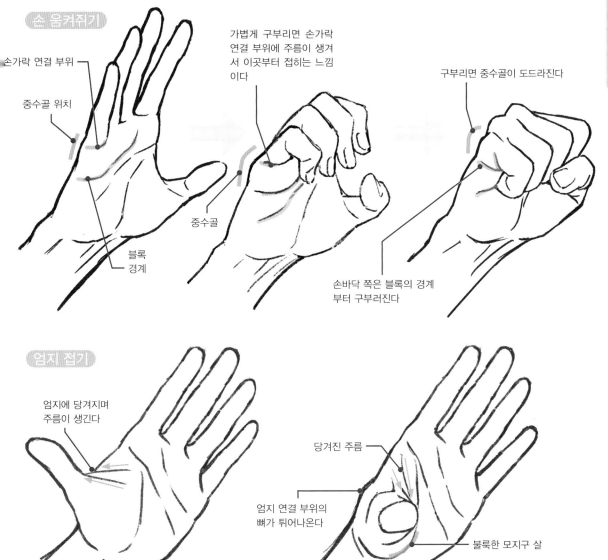

손가락 연결 부위

중수골 위치

블록 경계

중수골

가볍게 구부리면 손가락 연결 부위에 주름이 생겨서 이곳부터 접히는 느낌이다

손바닥 쪽은 블록의 경계부터 구부러진다

구부리면 중수골이 도드라진다

엄지 접기

엄지에 당겨지며 주름이 생긴다

당겨진 주름

엄지 연결 부위의 뼈가 튀어나온다

불룩한 모지구 살

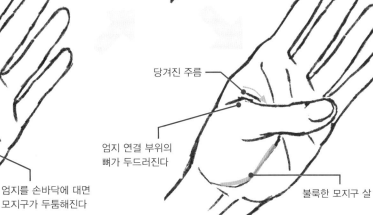

엄지를 손바닥에 대면 모지구가 두툼해진다

당겨진 주름

엄지 연결 부위의 뼈가 두드러진다

불룩한 모지구 살

27

블록으로 생각하자

손을 그릴 때 구부러지거나 움직이는 부분을 블록으로 생각하면 복잡한 포즈도 파악하기 쉽다.

 손 블록 나누기 손은 블록으로 나뉜 부분이 움직인다고 기억하면 수월하다. 손바닥과 손등의 블록이 각기 다르다.

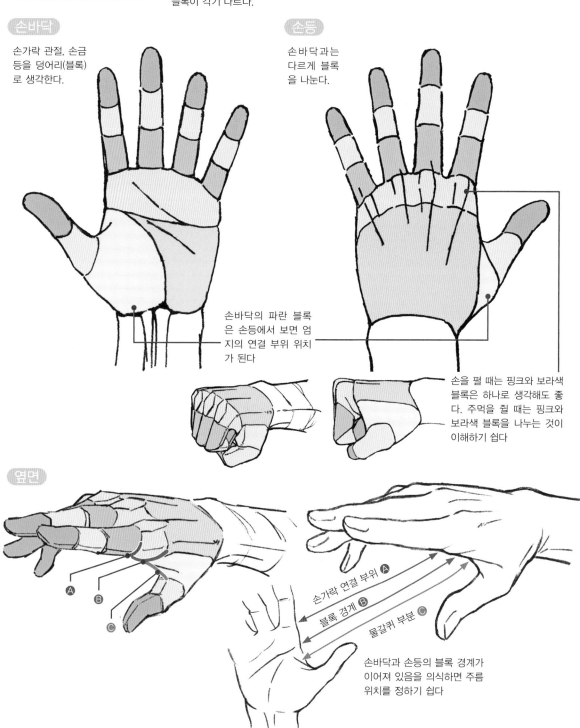

손바닥

손가락 관절. 손금 등을 덩어리(블록) 로 생각한다.

손등

손바닥과는 다르게 블록 을 나눈다.

손바닥의 파란 블록 은 손등에서 보면 엄 지의 연결 부위 위치 가 된다

손을 펼 때는 핑크와 보라색 블록은 하나로 생각해도 좋 다. 주먹을 쥘 때는 핑크와 보라색 블록을 나누는 것이 이해하기 쉽다

옆면

Ⓐ
Ⓑ
Ⓒ

손가락 연결 부위 Ⓐ

블록 경계 Ⓑ

물갈퀴 부분 Ⓒ

손바닥과 손등의 블록 경계가 이어져 있음을 의식하면 주름 위치를 정하기 쉽다

hint

손바닥과 손가락 연결 부위 구부리기

검지~새끼손가락까지 구부려보자. 손바닥부터 구부러지는
것을 알 수 있다. 이것은 연결 부위에 관절이 있기 때문이다.
손가락 연결 부위부터는 구부러지지 않는 것에 주의.

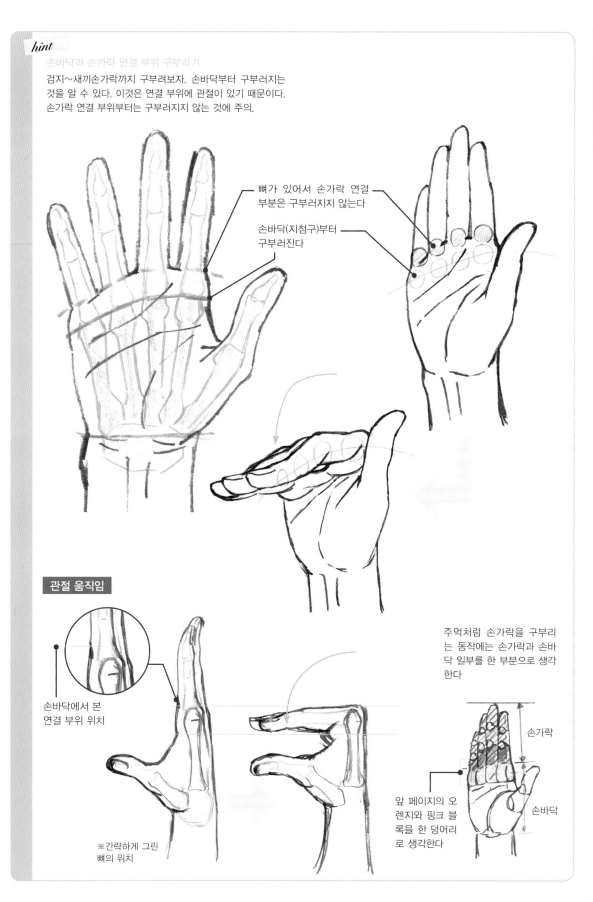

뼈가 있어서 손가락 연결
부분은 구부러지지 않는다

손바닥(지첨구)부터
구부러진다

관절 움직임

손바닥에서 본
연결 부위 위치

※간략하게 그린
뼈의 위치

주먹처럼 손가락을 구부리
는 동작에는 손가락과 손바
닥 일부를 한 부분으로 생각
한다

손가락

손바닥

앞 페이지의 오
렌지와 핑크 블
록을 한 덩어리
로 생각한다

● 팔 블록 나누기

팔의 블록 나누기는 근육의 힘살을 리얼하게 그리고 싶을 때 편리하다. 근육의 위치와 명칭을 모두 외우기는 힘들기 때문에 알아두면 좋은 부분만 소개한다. 여기서는 근육질 팔을 참고로 했다. 여성의 팔이나 마른 체형의 경우 블록의 위치가 불룩해지는 것을 의식하는 정도면 충분하다.

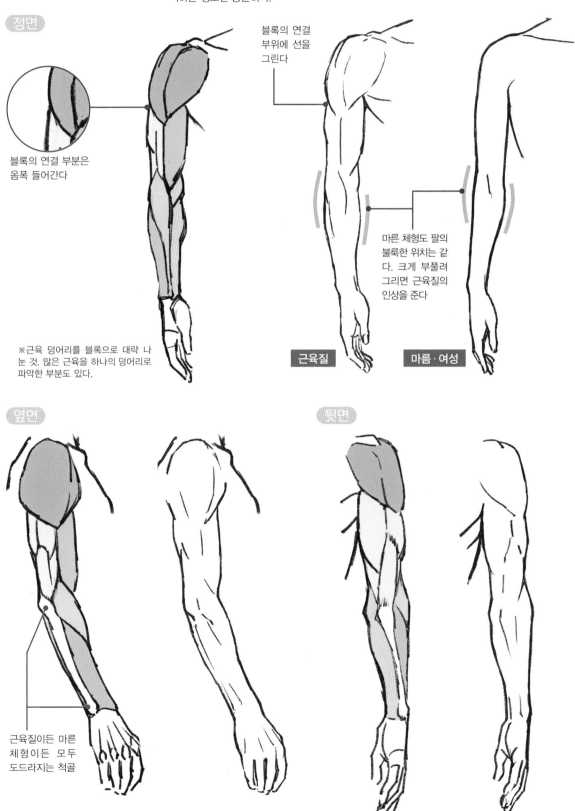

정면

블록의 연결 부위에 선을 그린다

블록의 연결 부분은 옴폭 들어간다

※근육 덩어리를 블록으로 대략 나눈 것. 많은 근육을 하나의 덩어리로 파악한 부분도 있다.

마른 체형도 팔의 불룩한 위치는 같다. 크게 부풀려 그리면 근육질의 인상을 준다

근육질

마름·여성

옆면

근육질이든 마른 체형이든 모두 도드라지는 척골

뒷면

구부린 팔

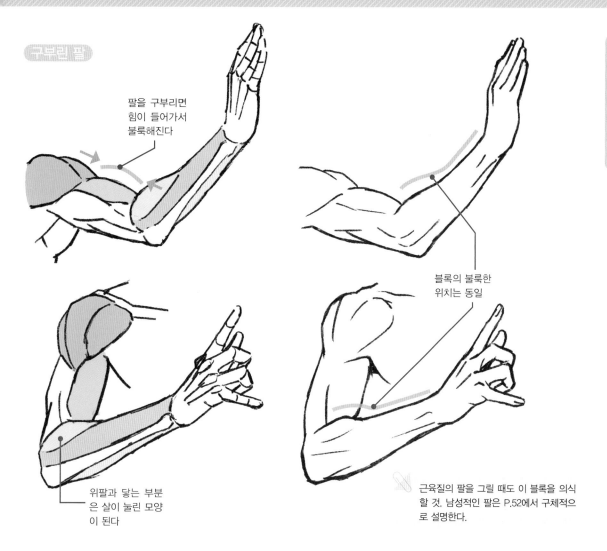

팔을 구부리면
힘이 들어가서
불룩해진다

블록의 불룩한
위치는 동일

위팔과 닿는 부분
은 살이 눌린 모양
이 된다

근육질의 팔을 그릴 때도 이 블록을 의식
할 것. 남성적인 팔은 P.52에서 구체적으
로 설명한다.

hint

블록과 입체 보조선

원과 원주 보조선을 사용해 팔 그리는 방법을 P.42에서 설명하고 있다. 간략화한 보조선 위주로만 그리면 굴곡 표현이 약해져 입체감이 없는 팔이 될 수 있다. 난도가 다소 높아지지만, 간략화한 보조선을 조정할 때 블록을 의식하면서 3D 와이어 프레임처럼 입체 보조선을 그려 넣으면 부피감을 시각화하기 쉽다. 이 책에서는 이런 선을 '입체 보조선'이라고 부른다. 이 방법은 그림자를 그릴 때 특히 도움이 된다(P.70).

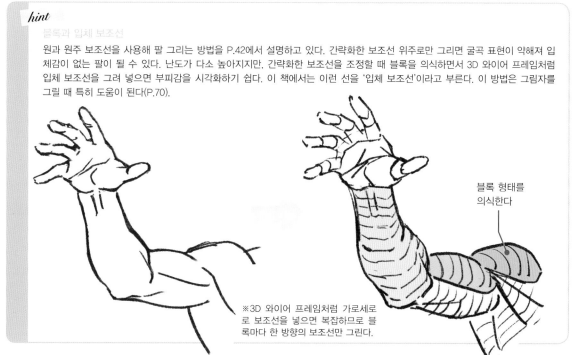

블록 형태를
의식한다

※3D 와이어 프레임처럼 가로세로
로 보조선을 넣으면 복잡하므로 블
록마다 한 방향의 보조선만 그린다.

손을 그려보자

보조선을 이용한 3가지 손 작화법을 소개한다. 모사나 데생에도 도움이 되는 기법이다.

● **3가지 보조선**

사각형이나 정육면체 같은 단순한 도형으로 생각하는 '도형 보조선'. 형태를 실루엣으로 포착하는 '실루엣 보조선'. 손을 블록으로 나누는 '블록 보조선'. 손 형태에 따라서 3가지 보조선을 각기 사용하거나 조합해가면서 그린다.

도형 보조선

단순한 도형으로 인식하는 '도형 보조선'은 각도가 없을 때 유용하다.

실루엣 보조선

형태를 실루엣으로 포착하는 '실루엣 보조선'은 움직이는 자세나, 도형 보조선의 사각형처럼 단순한 형태로 대체하기 어려울 때 도움이 된다.

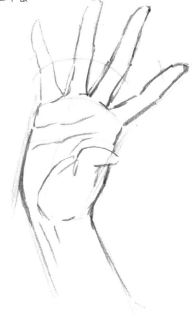

블록 보조선

손을 블록으로 파악하는 '블록 보조선'은 각도가 있는 앵글이나 복잡한 손가락 모양에 대단히 효과적이다.

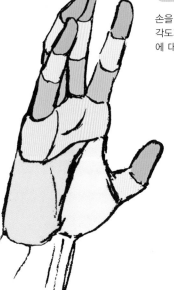

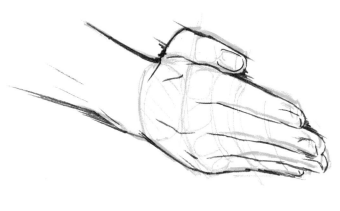

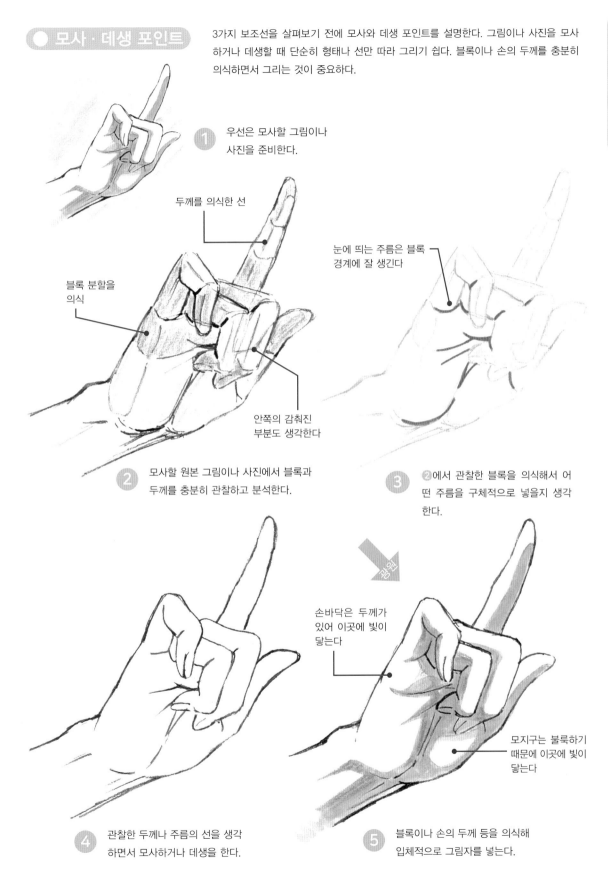

● 모사 · 데생 포인트

3가지 보조선을 살펴보기 전에 모사와 데생 포인트를 설명한다. 그림이나 사진을 모사하거나 데생할 때 단순히 형태나 선만 따라 그리기 쉽다. 블록이나 손의 두께를 충분히 의식하면서 그리는 것이 중요하다.

① 우선은 모사할 그림이나 사진을 준비한다.

두께를 의식한 선

블록 분할을 의식

눈에 띄는 주름은 블록 경계에 잘 생긴다

안쪽의 감춰진 부분도 생각한다

② 모사할 원본 그림이나 사진에서 블록과 두께를 충분히 관찰하고 분석한다.

③ ②에서 관찰한 블록을 의식해서 어떤 주름을 구체적으로 넣을지 생각한다.

광원

손바닥은 두께가 있어 이곳에 빛이 닿는다

모지구는 볼록하기 때문에 이곳에 빛이 닿는다

④ 관찰한 두께나 주름의 선을 생각하면서 모사하거나 데생을 한다.

⑤ 블록이나 손의 두께 등을 의식해 입체적으로 그림자를 넣는다.

● 도형 보조선

손 부위를 단순한 사각형이나 삼각형 등의 보조선으로 그리는 방법을 소개한다. 이 책에서는 '도형 보조선'이라고 부른다. 단순한 손 포즈를 그릴 때 사용하기 좋은 작화법이다.

손등

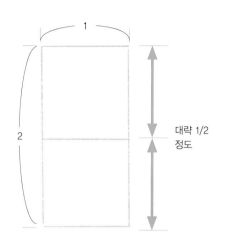

① 가로 : 세로가 1 : 2 정도의 직사각형을 그리고, 대략 중간 정도에서 반으로 분할한다.

대략 1/2 정도

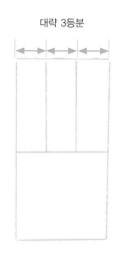

대략 3등분

② 윗부분(손가락)은 대략 3등분한다.

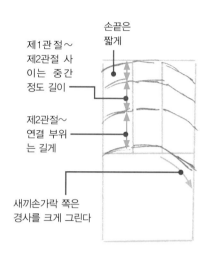

손끝은 짧게

제1관절~제2관절 사이는 중간 정도 길이

제2관절~연결 부위는 길게

새끼손가락 쪽은 경사를 크게 그린다

③ 손끝, 제1관절, 제2관절, 손가락 연결 부위에 부채꼴로 보조선을 그린다.

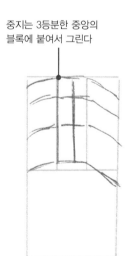

중지는 3등분한 중앙의 블록에 붙여서 그린다

④ 가운데 블록의 왼쪽 선과 3등분한 보조선의 가운데로 선을 넣어 중지를 그린다.

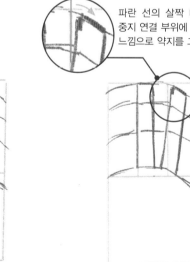

파란 선의 살짝 바깥쪽과 중지 연결 부위에 이어지는 느낌으로 약지를 그린다

⑤ 오른쪽 블록 보조선을 기준으로 약지를 그린다.

파란 선을 기준으로 새끼손가락을 그린다

파란 선에서 관절 보조선이 살짝 삐져나오게 해서 검지를 그린다

⑥ 균형을 보면서 검지와 새끼손가락의 보조선을 그린다.

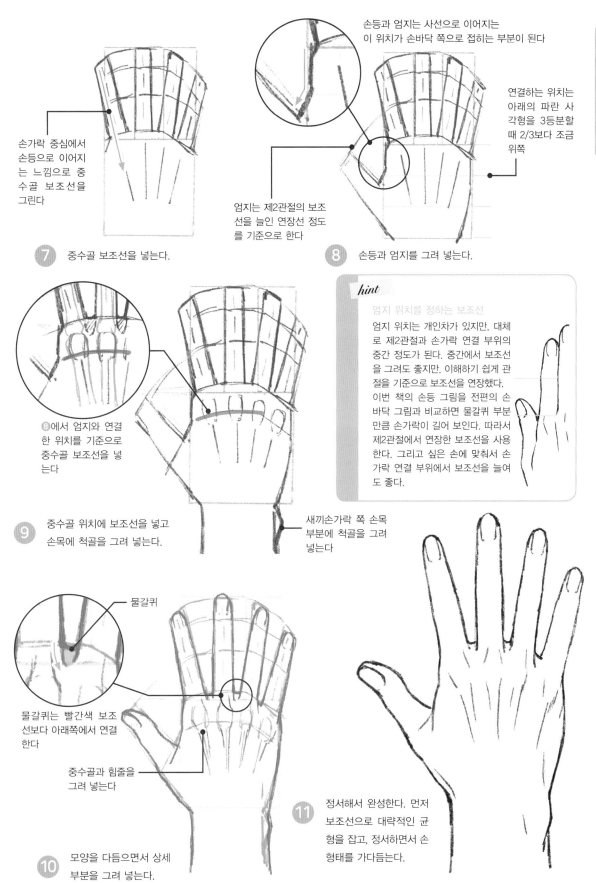

손등과 엄지는 사선으로 이어지는
이 위치가 손바닥 쪽으로 접히는 부분이 된다

연결하는 위치는
아래의 파란 사
각형을 3등분할
때 2/3보다 조금
위쪽

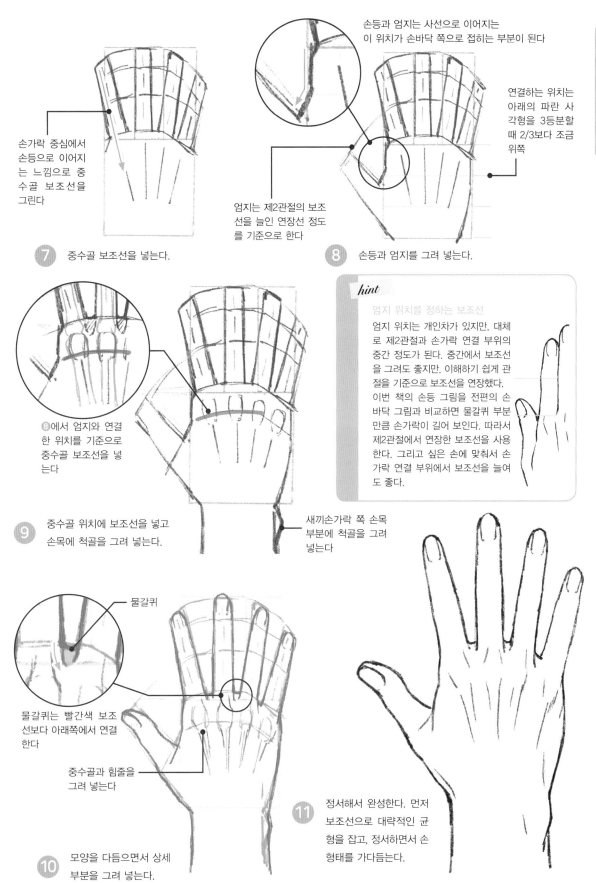

엄지는 제2관절의 보조
선을 늘인 연장선 정도
를 기준으로 한다

손가락 중심에서
손등으로 이어지
는 느낌으로 중
수골 보조선을
그린다

⑦ 중수골 보조선을 넣는다.

⑧ 손등과 엄지를 그려 넣는다.

hint

엄지 위치를 정하는 보조선

엄지 위치는 개인차가 있지만, 대체
로 제2관절과 손가락 연결 부위의
중간 정도가 된다. 중간에서 보조선
을 그려도 좋지만, 이해하기 쉽게 관
절을 기준으로 보조선을 연장했다.
이번 책의 손등 그림을 전편의 손
바닥 그림과 비교하면 물갈퀴 부분
만큼 손가락이 길어 보인다. 따라서
제2관절에서 연장한 보조선을 사용
한다. 그리고 싶은 손에 맞춰서 손
가락 연결 부위에서 보조선을 늘여
도 좋다.

⑧에서 엄지와 연결
한 위치를 기준으로
중수골 보조선을 넣
는다

⑨ 중수골 위치에 보조선을 넣고
손목에 척골을 그려 넣는다.

새끼손가락 쪽 손목
부분에 척골을 그려
넣는다

물갈퀴

물갈퀴는 빨간색 보조
선보다 아래쪽에서 연결
한다

중수골과 힘줄을
그려 넣는다

⑩ 모양을 다듬으면서 상세
부분을 그려 넣는다.

⑪ 정서해서 완성한다. 먼저
보조선으로 대략적인 균
형을 잡고, 정서하면서 손
형태를 가다듬는다.

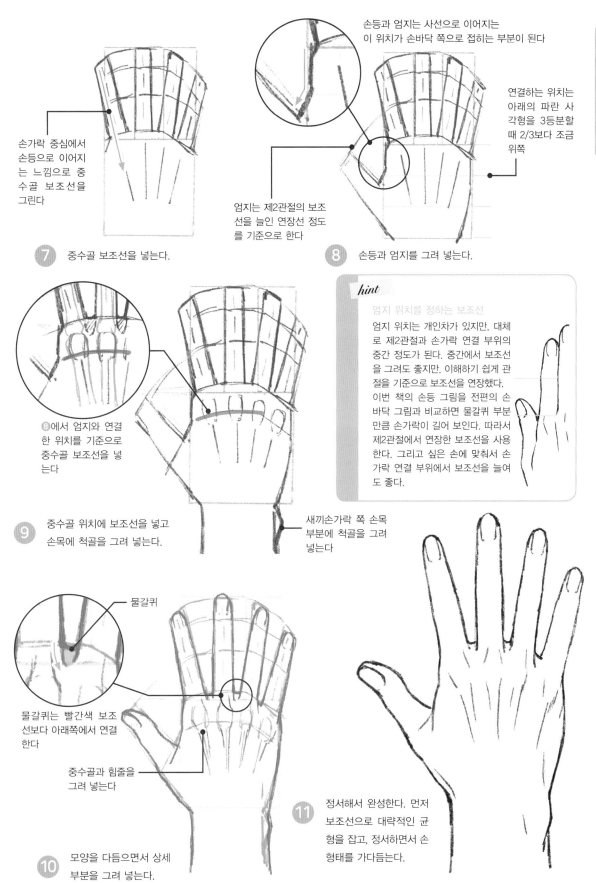

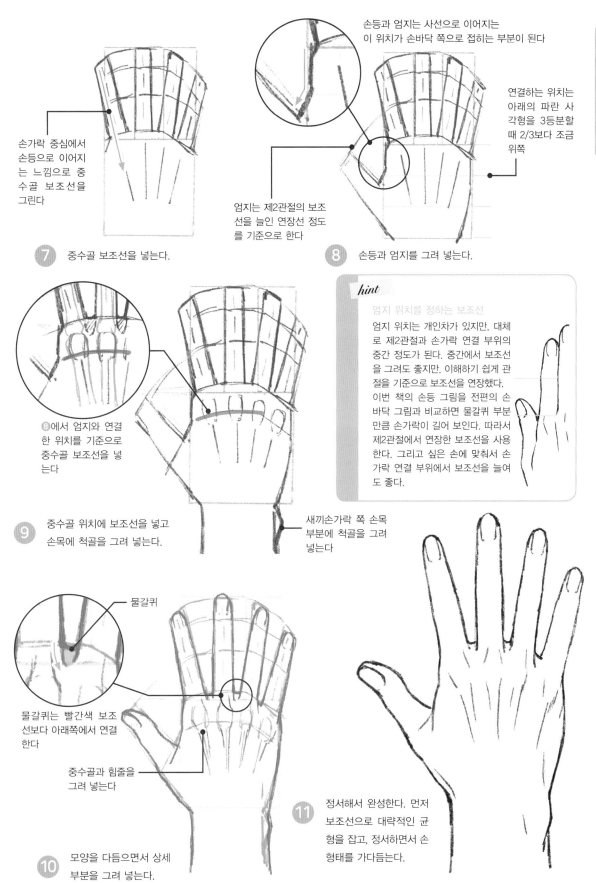

주먹

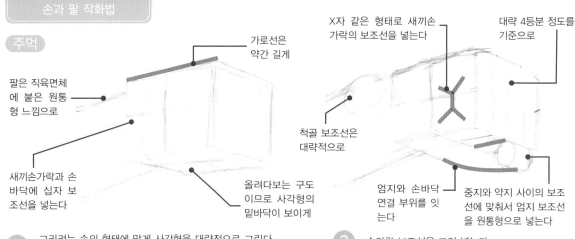

팔은 직육면체에 붙은 원통형 느낌으로

가로선은 약간 길게

새끼손가락과 손바닥에 십자 보조선을 넣는다

올려다보는 구도이므로 사각형의 밑바닥이 보이게

X자 같은 형태로 새끼손가락의 보조선을 넣는다

대략 4등분 정도를 기준으로

척골 보조선은 대략적으로

엄지와 손바닥 연결 부위를 잇는다

중지와 약지 사이의 보조선에 맞춰서 엄지 보조선을 원통형으로 넣는다

① 그리려는 손의 형태에 맞게 사각형을 대략적으로 그린다. 주먹이므로 직육면체를 보조선으로 한다.

② 손가락 보조선을 그려 넣는다.

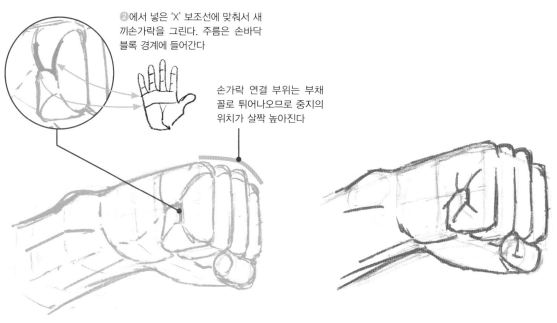

②에서 넣은 'X' 보조선에 맞춰서 새끼손가락을 그린다. 주름은 손바닥 블록 경계에 들어간다

손가락 연결 부위는 부채꼴로 튀어나오므로 중지의 위치가 살짝 높아진다

③ 블록의 위치를 의식하면서 세밀하게 그려 넣는다.

④ 간단하게 형태를 정리한다. 일반적인 주먹이라면 여기서 정서해서 완성한다.

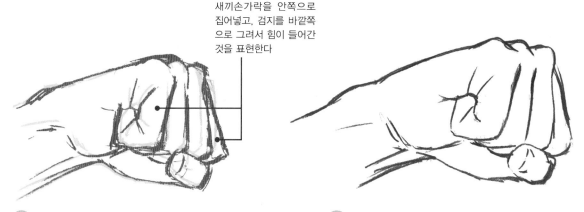

새끼손가락을 안쪽으로 집어넣고, 검지를 바깥쪽으로 그려서 힘이 들어간 것을 표현한다

⑤ 힘이 들어간 표현을 추가해서 전체적인 형태를 마무리한다.

⑥ 정서해서 완성한다.

각도가 있는 손

앞에서 쭉 편 손과 각도가 있는 주먹을 그리는 방법을 살펴봤는데, 이번엔 조금 난도를 높여서 각도가 있는 활짝 편 손을 그려본다. 도형 보조선을 응용하면 그리기 쉽다.

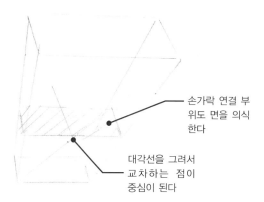

손가락 연결 부위도 면을 의식한다

대각선을 그려서 교차하는 점이 중심이 된다

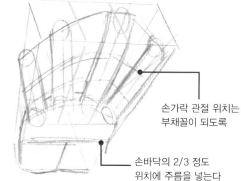

손가락 관절 위치는 부채꼴이 되도록

손바닥의 2/3 정도 위치에 주름을 넣는다

① 각도가 있는 직육면체를 그린다. 정면으로 보는 손과 마찬가지로 가로 : 세로가 대략 1:2가 되도록 그린다.

② 손가락 위치나 손바닥의 밸런스는 정면에서 바라볼 때와 동일하다.

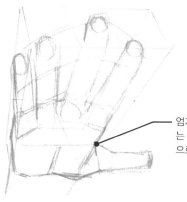

엄지 연결 부위는 삼각형 느낌으로

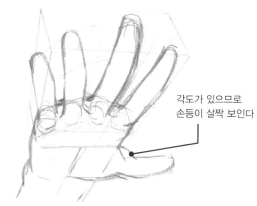

각도가 있으므로 손등이 살짝 보인다

③ ②에서 그린 손바닥 보조선 위치에 엄지를 그려 넣는다.

④ 손가락 형태를 정리한다.

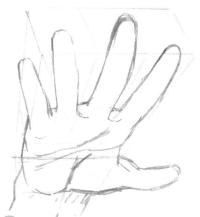

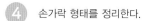

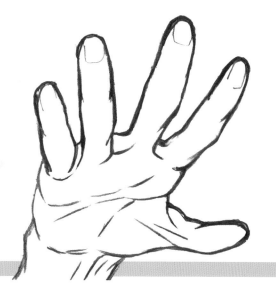

⑤ 정서해서 완성한다.

● **실루엣 보조선**

손의 실루엣을 보조선으로 해서 그리는 방법을 소개한다. 복잡한 포즈의 손을 그릴 때는 데생처럼 전체 실루엣에서 형태를 잡아가는 방법이 좋을 것이다. 이 책에서는 '실루엣 보조선'이라 부른다.

손바닥을 보여주는 포즈

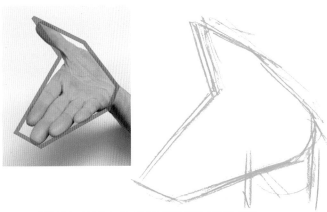

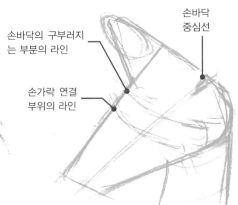

손바닥의 구부러지는 부분의 라인

손바닥 중심선

손가락 연결 부위의 라인

① 사진이나 자신의 손 등 참고할 만한 것을 보면서 전체 실루엣을 대략 그린다. 손 포즈 사진 자료(P.138)를 이용했다.

② 형태를 다듬으면서 손바닥에 보조선을 덧그린다.

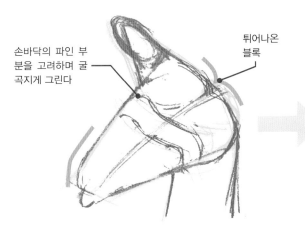

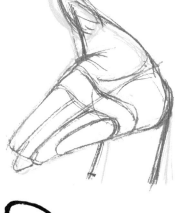

손바닥의 파인 부분을 고려하며 굴곡지게 그린다

튀어나온 블록

③ 세부 모양을 만들어간다. 사진처럼 정확하게 그리기보다는 실제 손을 관찰하면서 모양을 다듬어간다.

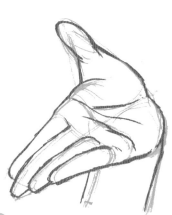

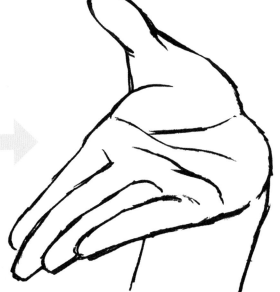

④ 정서해서 완성한다.

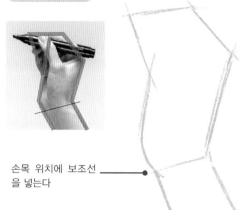

손목 위치에 보조선을 넣는다

① 사진이나 자신의 손 등 참고할 것을 보면서 전체 실루엣을 대략 그린다. 손 포즈 사진 자료(P.133)를 이용했다.

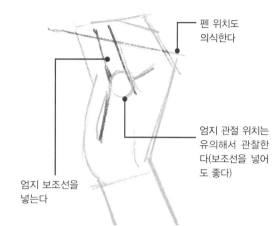

펜 위치도 의식한다

엄지 관절 위치는 유의해서 관찰한다(보조선을 넣어도 좋다)

엄지 보조선을 넣는다

② 형태를 다듬어가면서 손가락과 펜의 보조선을 덧그린다.

주름 넣는 법이나 관절 위치를 의식한다

소품(펜)의 모양도 만들어간다

③ 세부 모양을 정리한다. 손의 주름이나 관절 위치와 함께 소품을 충분히 관찰한다. 사진처럼 정확하게 그리기보다는 실제 손을 관찰하면서 모양을 다듬어간다.

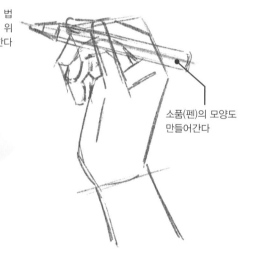

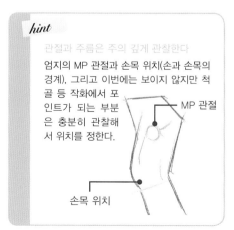

hint

관절과 주름은 주의 깊게 관찰한다

엄지의 MP 관절과 손목 위치(손과 손목의 경계), 그리고 이번에는 보이지 않지만 척골 등 작화에서 포인트가 되는 부분은 충분히 관찰해서 위치를 정한다.

MP 관절

손목 위치

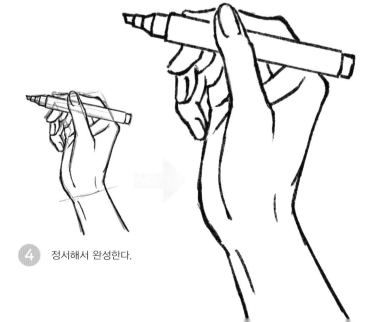

④ 정서해서 완성한다.

● 블록 보조선

손 부위를 분해한 블록(P.28)을 보조선으로 생각해서 그리는 방법을 소개한다. 원근감이 있거나 손가락이 교차해서 감춰지는 부분이 있을 때 유용한 방법이다. 이 책에서는 '블록 보조선'이라 부른다. '실루엣 보조선'과 같이 사용하면 효과적이다.

물건을 잡는 포즈

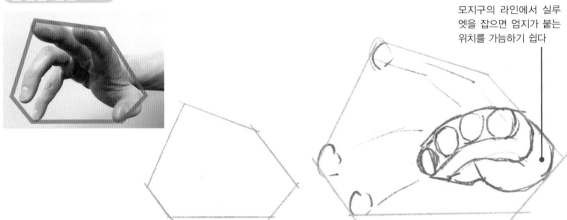

모지구의 라인에서 실루엣을 잡으면 엄지가 붙는 위치를 가늠하기 쉽다

① 사진이나 자신의 손 등을 참고하면서 우선은 전체적인 실루엣을 대략 그린다. 손 포즈 사진 자료(P.138)를 이용했다.

② 안쪽부터 블록을 쌓아 올리듯 형태를 잡는다.

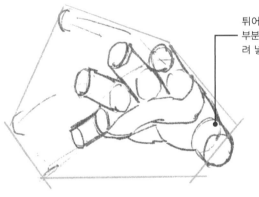

튀어나온 모지구 부분에 엄지를 그려 넣는다

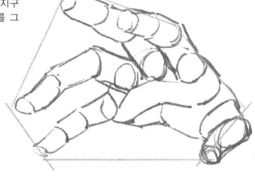

③ 손가락은 원통형이 겹치는 느낌으로 보조선을 그린다.

④ 손가락을 순서대로 쌓아 올린다.

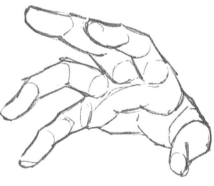

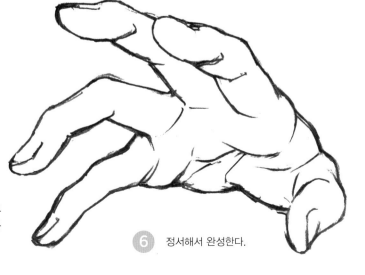

⑤ 세부 형태를 정리한다. 사진처럼 정확하게 그리기보다는 실제 손을 관찰하면서 형태를 다듬어간다.

⑥ 정서해서 완성한다.

画

팔 쪽에서 보는 포즈

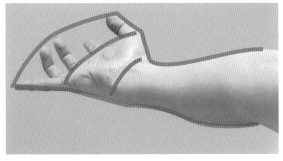

① 사진이나 자신의 손 등을 참고하면서 우선은 전체적인 실루엣을 대략 그린다. 손 포즈 사진 자료(P.127)를 이용했다.

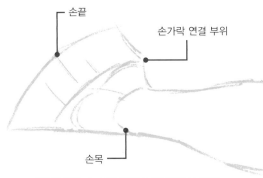

손끝

손가락 연결 부위

손목

② 실루엣 안에 손 부위 위치를 대략적으로 정해서 보조선을 그려 넣는다.

③ ②에서 그린 밑그림을 바탕으로 손 부위별 블록을 잡는다.

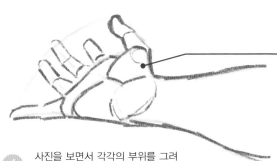

실루엣으로 대략적인 형태를 정하고 블록을 조립해가는 느낌으로 그리면 이해하기 쉽다

④ 사진을 보면서 각각의 부위를 그려 넣는다.

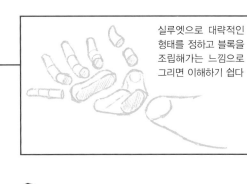

⑤ 세부 모습을 다듬으면서 정서해서 완성한다.

팔을 그려보자

팔은 튀어나온 근육을 의식하는 것이 중요하다. 원통형과 원을 조합한 보조선을 활용해 그린다.

● 팔 보조선
보통은 순서 등은 개의치 않고 그리지만 대개 보조선으로 팔은 원통형. 튀어나온 근육은 원으로 간략화해서 위치만 정해서 그린다. 이 방법을 소개한다.

정면

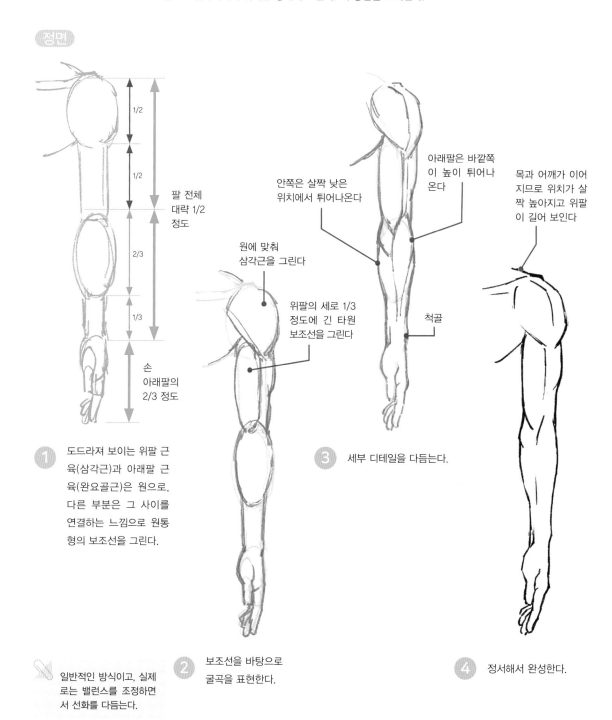

1/2

1/2

팔 전체 대략 1/2 정도

2/3

1/3

손 아래팔의 2/3 정도

원에 맞춰 삼각근을 그린다

위팔의 세로 1/3 정도에 긴 타원 보조선을 그린다

안쪽은 살짝 낮은 위치에서 튀어나온다

아래팔은 바깥쪽 이 높이 튀어나 온다

척골

목과 어깨가 이어 지므로 위치가 살 짝 높아지고 위팔 이 길어 보인다

1 도드라져 보이는 위팔 근 육(삼각근)과 아래팔 근 육(완요골근)은 원으로, 다른 부분은 그 사이를 연결하는 느낌으로 원통 형의 보조선을 그린다.

3 세부 디테일을 다듬는다.

일반적인 방식이고, 실제 로는 밸런스를 조정하면 서 선화를 다듬는다.

2 보조선을 바탕으로 굴곡을 표현한다.

4 정서해서 완성한다.

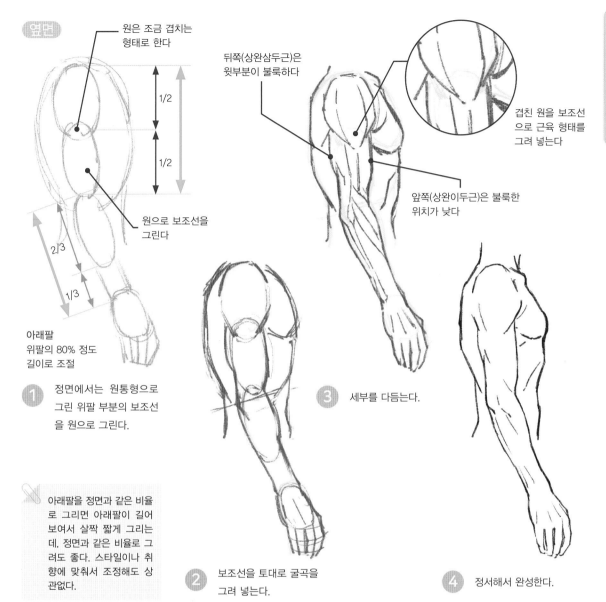

옆면

원은 조금 겹치는
형태로 한다

1/2

1/2

원으로 보조선을
그린다

2/3

1/3

아래팔
위팔의 80% 정도
길이로 조절

뒤쪽(상완삼두근)은
윗부분이 불룩하다

겹친 원을 보조선
으로 근육 형태를
그려 넣는다

앞쪽(상완이두근)은 불룩한
위치가 낮다

① 정면에서는 원통형으로
그린 위팔 부분의 보조선
을 원으로 그린다.

③ 세부를 다듬는다.

아래팔을 정면과 같은 비율
로 그리면 아래팔이 길어
보여서 살짝 짧게 그리는
데, 정면과 같은 비율로 그
려도 좋다. 스타일이나 취
향에 맞춰서 조정해도 상
관없다.

② 보조선을 토대로 굴곡을
그려 넣는다.

④ 정서해서 완성한다.

Column **선의 취사선택**
—일러스트에 적용하기—

실물을 보면서 그림을 그릴 때 데생은 면이나 굴곡의 음영 등을 확
실하게 그려 넣지만, 일러스트에서는 어떤 선을 선택해서 구체적으
로 적용할지 고민스럽다.
일러스트도 데생과 마찬가지로 제대로 실루엣을 파악하는 것이 중
요하다. 굴곡진 선은 한눈에 도드라져 보이는 뼈나 근육의 선을 넣
는 정도로도 충분하다. 자신의 그림체에 맞는 선의 양을 파악하는
것이 중요하다.

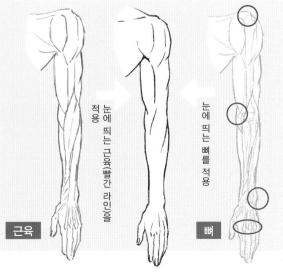

적용
눈에 띄는 근육(빨간 라인)을

눈에 띄는 뼈를 적용

근육

뼈

로 앵글

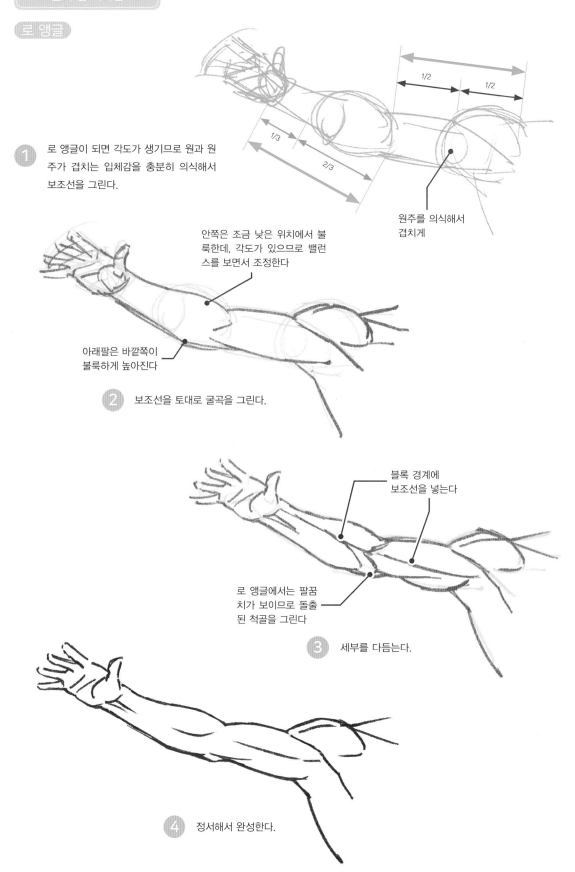

① 로 앵글이 되면 각도가 생기므로 원과 원주가 겹치는 입체감을 충분히 의식해서 보조선을 그린다.

1/2 1/2

1/3

2/3

원주를 의식해서 겹치게

안쪽은 조금 낮은 위치에서 불룩한데, 각도가 있으므로 밸런스를 보면서 조정한다

아래팔은 바깥쪽이 불룩하게 높아진다

② 보조선을 토대로 굴곡을 그린다.

블록 경계에 보조선을 넣는다

로 앵글에서는 팔꿈치가 보이므로 돌출된 척골을 그린다

③ 세부를 다듬는다.

④ 정서해서 완성한다.

● 근육질과 마른 체형의 구분

근육질의 팔을 그리는 방법을 살펴봤는데. 그럼 여성이나 마른 체형의 팔을 그릴 경우는 어떻게 하면 좋을까? 불룩한 근육이나 블록 분할 선을 많이 넣지 않으면 매끄러운 팔이 된다.

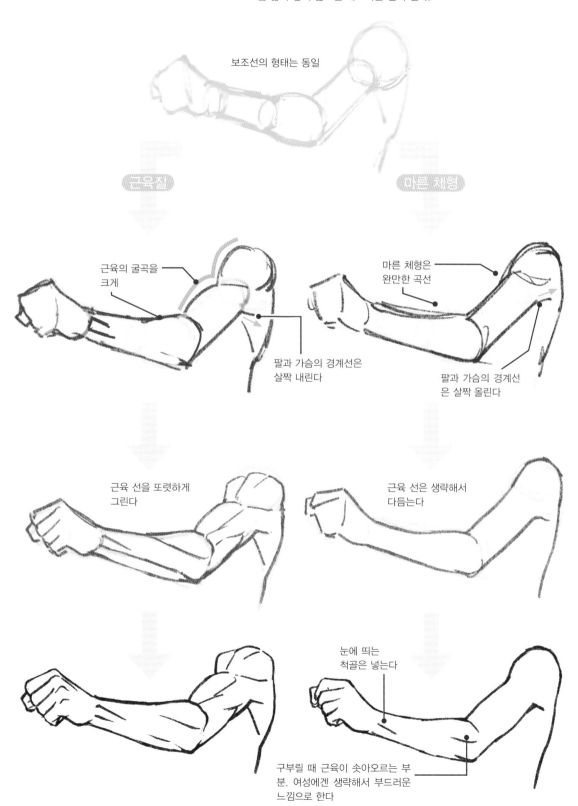

보조선의 형태는 동일

근육질

마른 체형

근육의 굴곡을 크게

마른 체형은 완만한 곡선

팔과 가슴의 경계선은 살짝 내린다

팔과 가슴의 경계선은 살짝 올린다

근육 선을 또렷하게 그린다

근육 선은 생략해서 다듬는다

눈에 띄는 척골은 넣는다

구부릴 때 근육이 솟아오르는 부분. 여성에겐 생략해서 부드러운 느낌으로 한다

남녀·연령·체격별 구분

팔도 남녀, 연령, 체격에 따라 차이가 나타난다. 특히 단련한 몸과 그렇지 않은 몸은 차이가 있으므로 비교해보자.

● 남녀 차이

옷을 입고 있는 경우가 많아서 팔을 그리는 장면이 빈번하지는 않다. 남성의 경우는 근육을 제대로 그려서 남성다운 단단함을 표현한다. 여성의 경우에는 근육을 그리지 않고 곡선으로 표현하면 부드러운 인상이 된다.

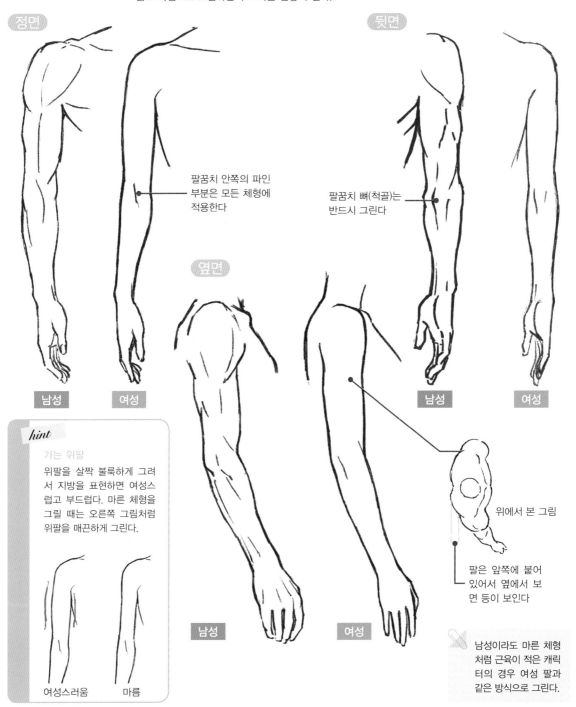

정면

뒷면

옆면

팔꿈치 안쪽의 파인 부분은 모든 체형에 적용한다

팔꿈치 뼈(척골)는 반드시 그린다

남성 여성

남성 여성

남성 여성

hint

가는 위팔

위팔을 살짝 불룩하게 그려서 지방을 표현하면 여성스럽고 부드럽다. 마른 체형을 그릴 때는 오른쪽 그림처럼 위팔을 매끈하게 그린다.

여성스러움 마름

위에서 본 그림

팔은 앞쪽에 붙어 있어서 옆에서 보면 등이 보인다

남성이라도 마른 체형처럼 근육이 적은 캐릭터의 경우 여성 팔과 같은 방식으로 그린다.

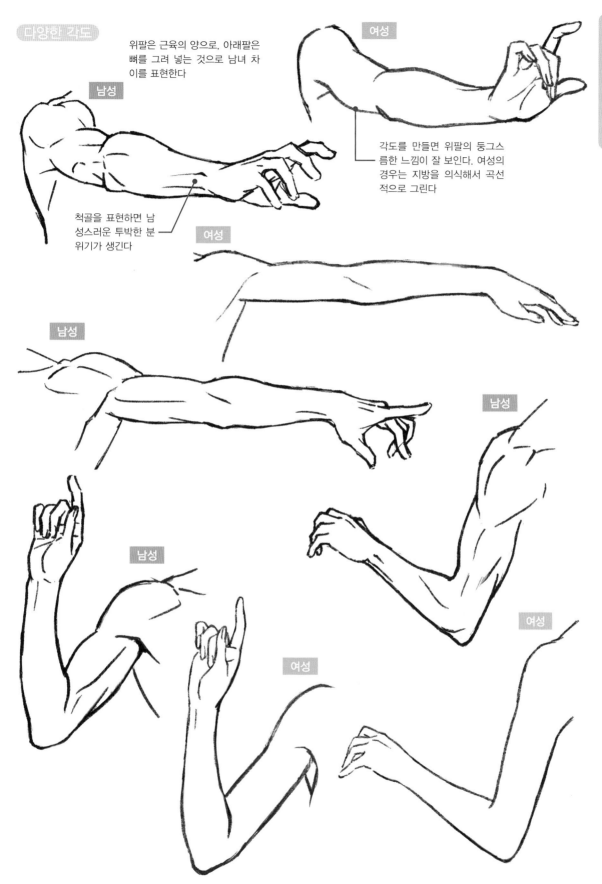

다양한 각도

위팔은 근육의 양으로, 아래팔은 뼈를 그려 넣는 것으로 남녀 차이를 표현한다

남성

여성

척골을 표현하면 남성스러운 투박한 분위기가 생긴다

각도를 만들면 위팔의 둥그스름한 느낌이 잘 보인다. 여성의 경우는 지방을 의식해서 곡선적으로 그린다

여성

남성

남성

남성

여성

여성

남녀 팔꿈치 형태 차이

남성의 경우는 뼈가 튀어나온 인상을 주기 위해 팔꿈치 뼈를 강조하지만, 여성의 경우는 지방이 있기 때문에 척골 외에는 도드라지지 않도록 한다.

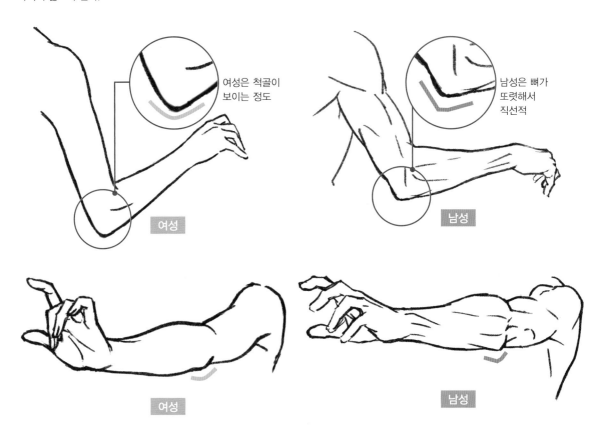

여성은 척골이 보이는 정도

여성

남성은 뼈가 또렷해서 직선적

남성

여성

남성

P.19에서 팔꿈치 실루엣을 설명했는데 팔꿈치가 뾰족하지 않도록 주의한다

위팔의 바깥쪽은 직선이 되지 않도록

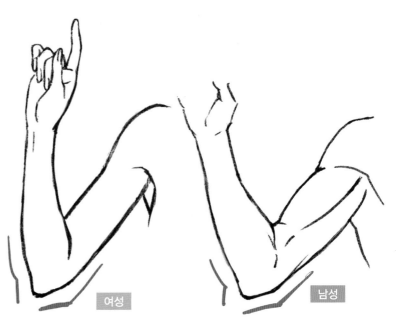

여성

남성

 아기 팔

갓난아기 팔은 포동포동해서 식빵이나 햄에 비유하기도 한다. 성장하면서 젖살은 빠진다. 이번엔 0~3세 정도의 살집 있는 팔을 그려본다. 이보다 위 연령의 아이를 그릴 때는 관절의 살집을 줄인다.

갓난아기 팔

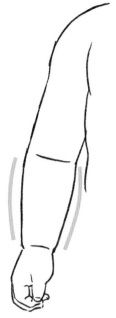

관절 주위에 살이 붙어 있어서 관절이 폭 들어가 있다

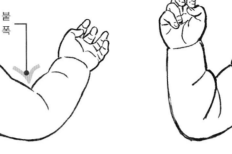

갓난아기 팔은 곡선보다는 전체가 부풀어 오른 모양을 의식한다

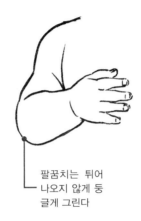

팔꿈치는 튀어 나오지 않게 둥글게 그린다

> *hint*
>
> **3개월 정도 된 아기 팔**
> 팔에 살이 붙기 시작한 갓난아기는 관절 외에도 주름이 들어가고 3개월부터 팔이 포동포동한 식빵처럼 보인다.

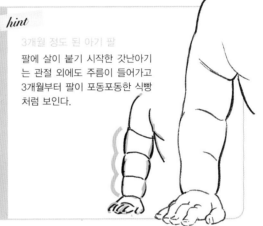

유아의 팔

정면 | 뒷면

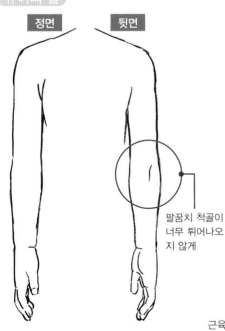

2~3세 정도. 성인 남성의 팔과 같은 근육은 없고, 평균적인 여성의 팔보다 살짝 포동포동한 느낌

팔꿈치 척골이 너무 튀어나오지 않게

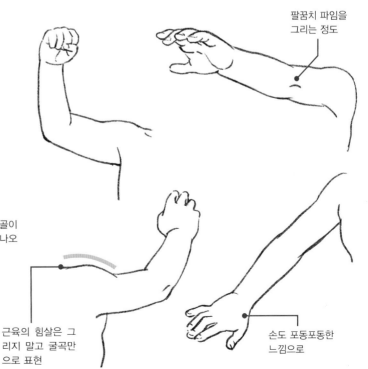

팔꿈치 파임을 그리는 정도

근육의 힘살은 그리지 말고 굴곡만으로 표현

손도 포동포동한 느낌으로

49

● **체격 차이**

마른 체형, 비만 체형, 날씬 근육질, 건장한 근육질 등 체격 차이에 따라 살펴보자.
포인트는 '뼈', '근육', '지방'이다.

마른 체형

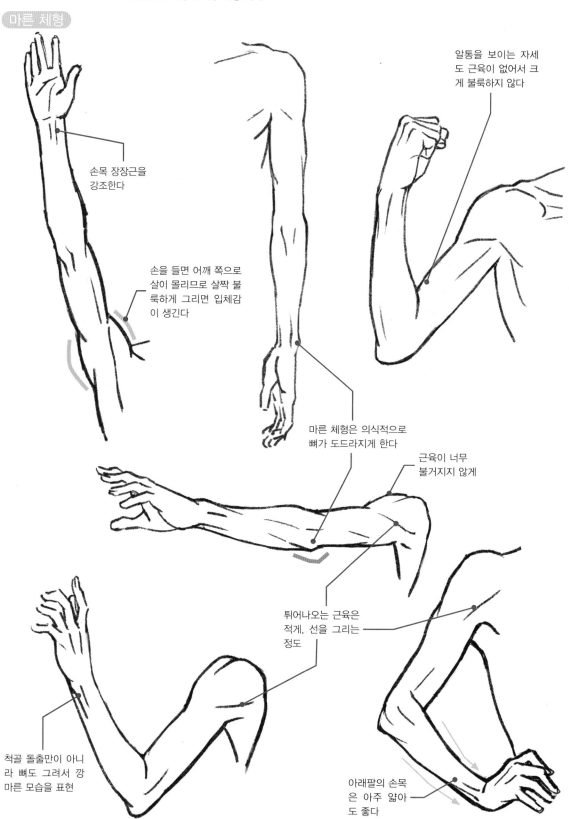

알통을 보이는 자세
도 근육이 없어서 크
게 불룩하지 않다

손목 장장근을
강조한다

손을 들면 어깨 쪽으로
살이 몰리므로 살짝 불
룩하게 그리면 입체감
이 생긴다

마른 체형은 의식적으로
뼈가 도드라지게 한다

근육이 너무
불거지지 않게

튀어나오는 근육은
적게, 선을 그리는
정도

척골 돌출만이 아니
라 뼈도 그려서 깡
마른 모습을 표현

아래팔의 손목
은 아주 얇아
도 좋다

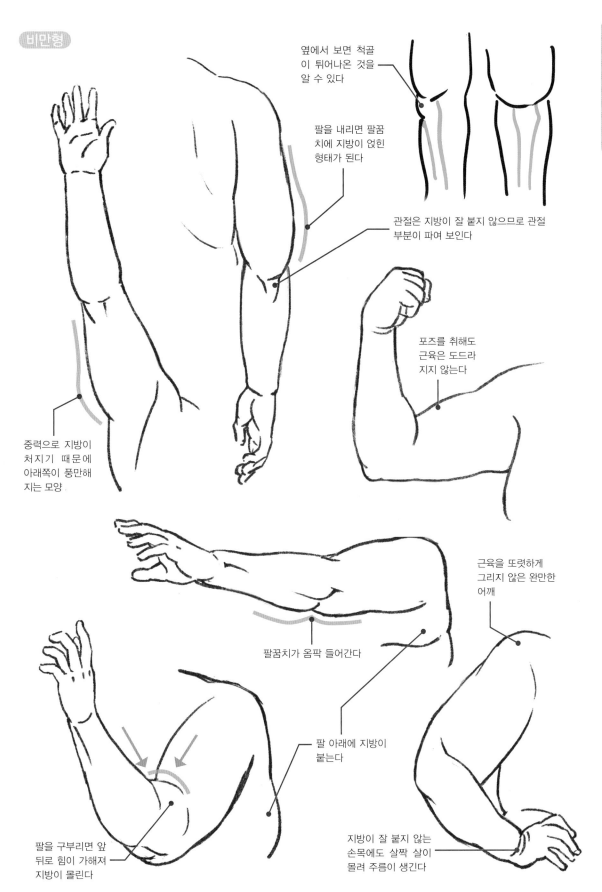

옆에서 보면 척골
이 튀어나온 것을
알 수 있다

팔을 내리면 팔꿈
치에 지방이 얹힌
형태가 된다

관절은 지방이 잘 붙지 않으므로 관절
부분이 파여 보인다

포즈를 취해도
근육은 도드라
지지 않는다

중력으로 지방이
처지기 때문에
아래쪽이 풍만해
지는 모양

근육을 또렷하게
그리지 않은 완만한
어깨

팔꿈치가 옴팍 들어간다

팔 아래에 지방이
붙는다

팔을 구부리면 앞
뒤로 힘이 가해져
지방이 몰린다

지방이 잘 붙지 않는
손목에도 살짝 살이
몰려 주름이 생긴다

날씬 근육질

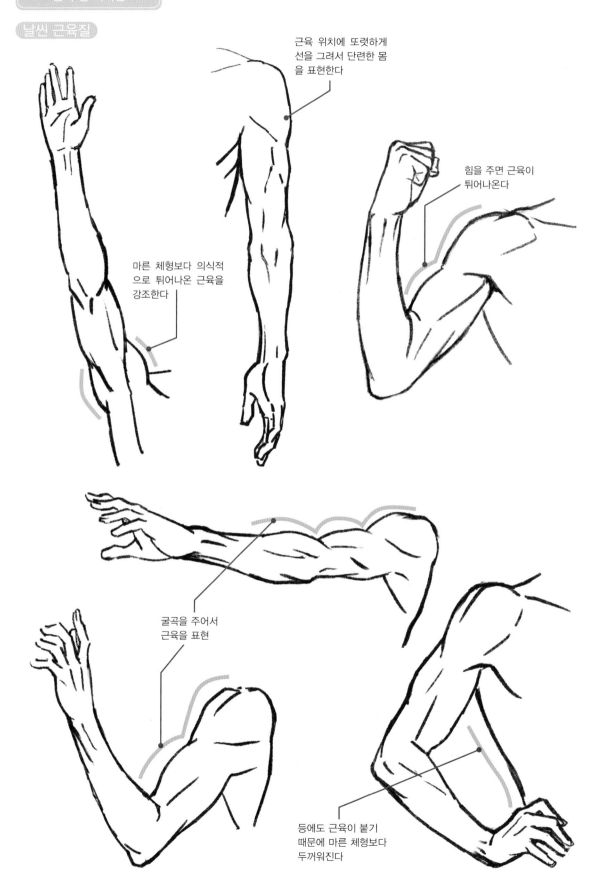

근육 위치에 또렷하게
선을 그려서 단련한 몸
을 표현한다

힘을 주면 근육이
튀어나온다

마른 체형보다 의식적
으로 튀어나온 근육을
강조한다

굴곡을 주어서
근육을 표현

등에도 근육이 붙기
때문에 마른 체형보다
두꺼워진다

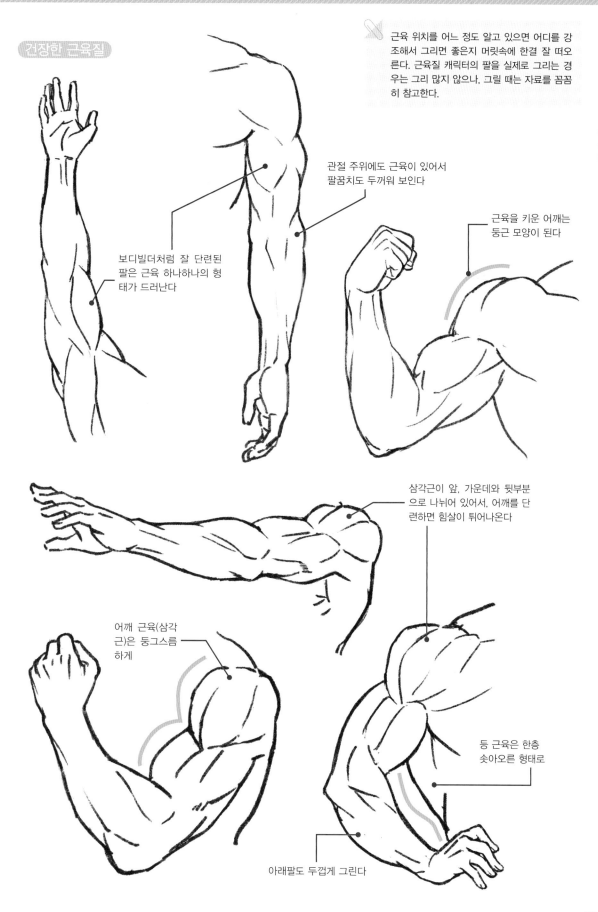

건장한 근육질

근육 위치를 어느 정도 알고 있으면 어디를 강조해서 그리면 좋은지 머릿속에 한결 잘 떠오른다. 근육질 캐릭터의 팔을 실제로 그리는 경우는 그리 많지 않으나, 그릴 때는 자료를 꼼꼼히 참고한다.

관절 주위에도 근육이 있어서 팔꿈치도 두꺼워 보인다

보디빌더처럼 잘 단련된 팔은 근육 하나하나의 형태가 드러난다

근육을 키운 어깨는 둥근 모양이 된다

삼각근이 앞, 가운데와 뒷부분으로 나뉘어 있어서, 어깨를 단련하면 힘살이 튀어나온다

어깨 근육(삼각근)은 둥그스름하게

등 근육은 한층 솟아오른 형태로

아래팔도 두껍게 그린다

53

그림체별 구분

그림체에 따라 터치가 달라진다. 손과 팔을 중심으로 그림체별로 그리는 방법을 살펴본다.

● 그림체에 따른 차이

극화풍, 소년 만화풍, 카툰풍으로 그린 남녀 캐릭터를 각각
비교해보자.

극화풍

그림자나 입체감을 표현하기 위해 터
치를 넣는다. 선에 강약을 주어서 힘을
표현한다.

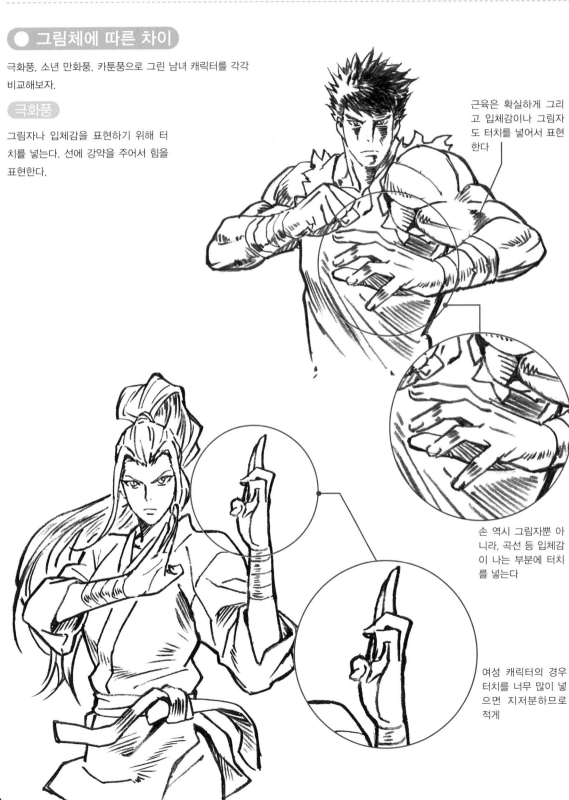

근육은 확실하게 그리
고 입체감이나 그림자
도 터치를 넣어서 표현
한다

손 역시 그림자뿐 아
니라, 곡선 등 입체감
이 나는 부분에 터치
를 넣는다

여성 캐릭터의 경우
터치를 너무 많이 넣
으면 지저분하므로
적게

소년 만화풍

터치 등은 넣지 않고 심플하게 근육의
굴곡을 그리고, 실루엣이 또렷하게 보
이게 한다.

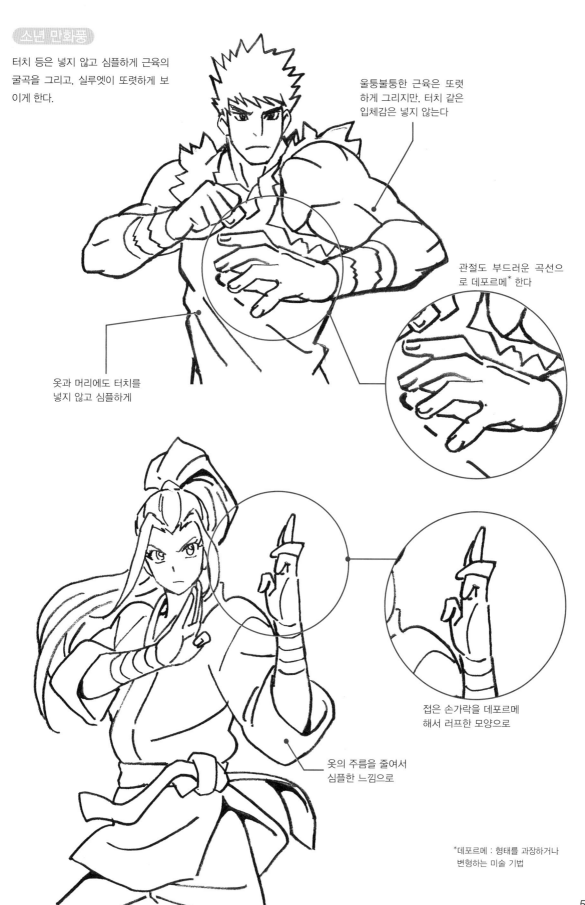

울퉁불퉁한 근육은 또렷
하게 그리지만, 터치 같은
입체감은 넣지 않는다

관절도 부드러운 곡선으
로 데포르메* 한다

옷과 머리에도 터치를
넣지 않고 심플하게

접은 손가락을 데포르메
해서 러프한 모양으로

옷의 주름을 줄여서
심플한 느낌으로

*데포르메 : 형태를 과장하거나
변형하는 미술 기법

카툰풍

직선이나 극단적인 곡선으로 그린
다. 과도할 정도로 데포르메 한 그림
체가 특징이다.

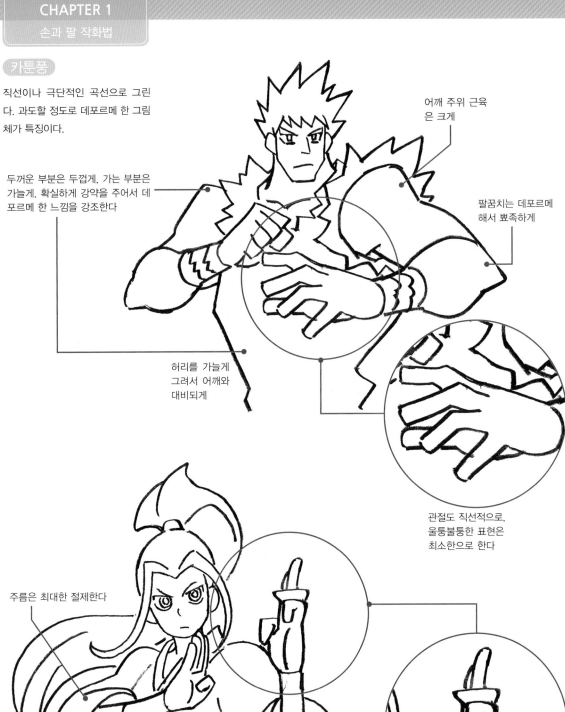

어깨 주위 근육
은 크게

두꺼운 부분은 두껍게, 가는 부분은
가늘게, 확실하게 강약을 주어서 데
포르메 한 느낌을 강조한다

팔꿈치는 데포르메
해서 뾰족하게

허리를 가늘게
그려서 어깨와
대비되게

관절도 직선적으로,
울퉁불퉁한 표현은
최소한으로 한다

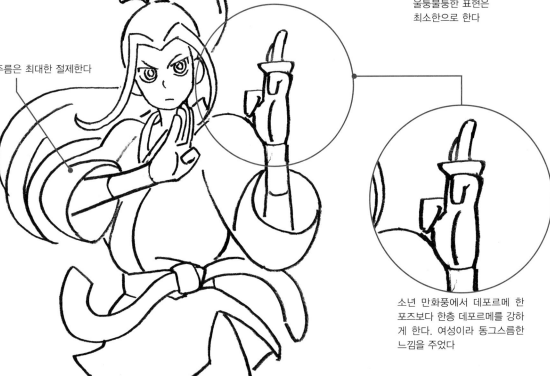

주름은 최대한 절제한다

소년 만화풍에서 데포르메 한
포즈보다 한층 데포르메를 강하
게 한다. 여성이라 동그스름한
느낌을 주었다

그림자 그리는 법

CHAPTER 2에서는 입체감 표현에 중요한 그림자 그리는
방법을 설명한다.
광원을 의식한 그림자의 기본, 그림자 간략화하기, 그림자
종류 등 반드시 알아야 할 요소를 살펴본다.

그림자 기본

여기서는 CHAPTER 1에서 배운 손의 굴곡을 의식하면서, 광원의 위치에 따라서 어디에 그림자를 그릴지 생각해보자.

● **광원의 위치 차이**

그림자를 넣는 기본 방법으로, 여러 방향의 광원에 따라 달라지는 차이를 살펴본다.
'손 부위'(P.10)에서 설명한 힘줄이나 뼈 등 튀어나오는 부분을 의식한다.

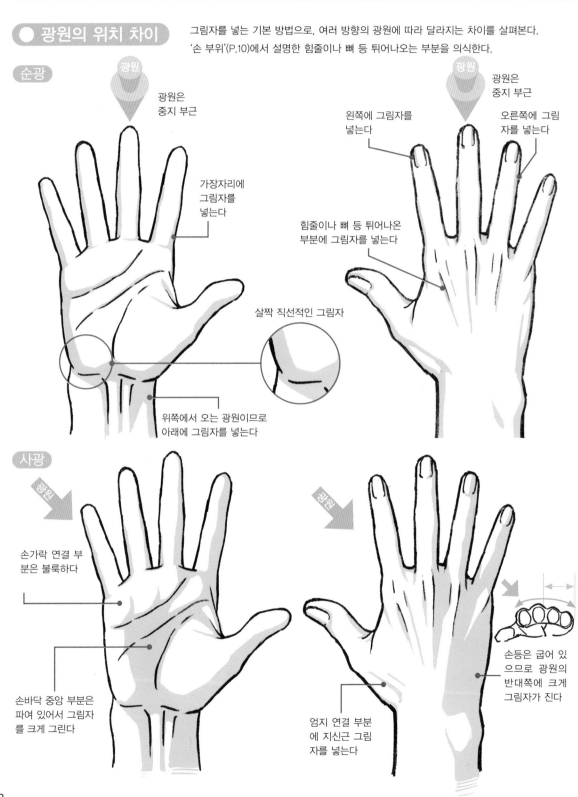

순광

광원

광원은
중지 부근

가장자리에
그림자를
넣는다

살짝 직선적인 그림자

위쪽에서 오는 광원이므로
아래에 그림자를 넣는다

광원

광원은
중지 부근

왼쪽에 그림자를
넣는다

오른쪽에 그림
자를 넣는다

힘줄이나 뼈 등 튀어나온
부분에 그림자를 넣는다

사광

광원

손가락 연결 부
분은 불룩하다

손바닥 중앙 부분은
파여 있어서 그림자
를 크게 그린다

광원

엄지 연결 부분
에 지신근 그림
자를 넣는다

손등은 굽어 있
으므로 광원의
반대쪽에 크게
그림자가 진다

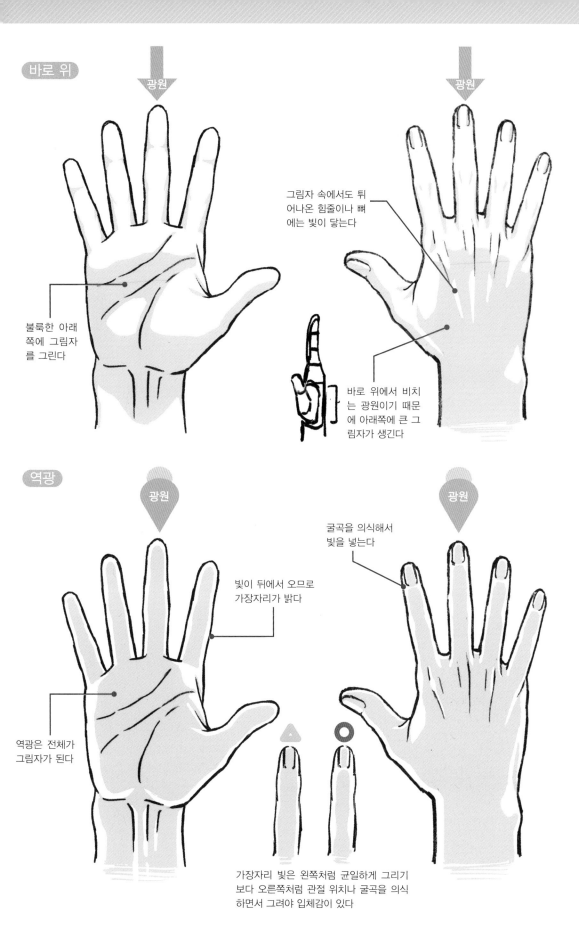

바로 위

광원

광원

그림자 속에서도 튀
어나온 힘줄이나 뼈
에는 빛이 닿는다

불룩한 아래
쪽에 그림자
를 그린다

바로 위에서 비치
는 광원이기 때문
에 아래쪽에 큰 그
림자가 생긴다

역광

광원

광원

굴곡을 의식해서
빛을 넣는다

빛이 뒤에서 오므로
가장자리가 밝다

역광은 전체가
그림자가 된다

가장자리 빛은 왼쪽처럼 균일하게 그리기
보다 오른쪽처럼 관절 위치나 굴곡을 의식
하면서 그려야 입체감이 있다

● **여성 손 그림자**

여성의 손은 남성만큼 거칠지 않으므로 그림자가 덜 진다. 선화만이 아니라 그림자 경계도 곡선적인 라인으로 그리는 것이 좋다. 그림자의 인상이 부드러워져서 한결 여성스럽다.

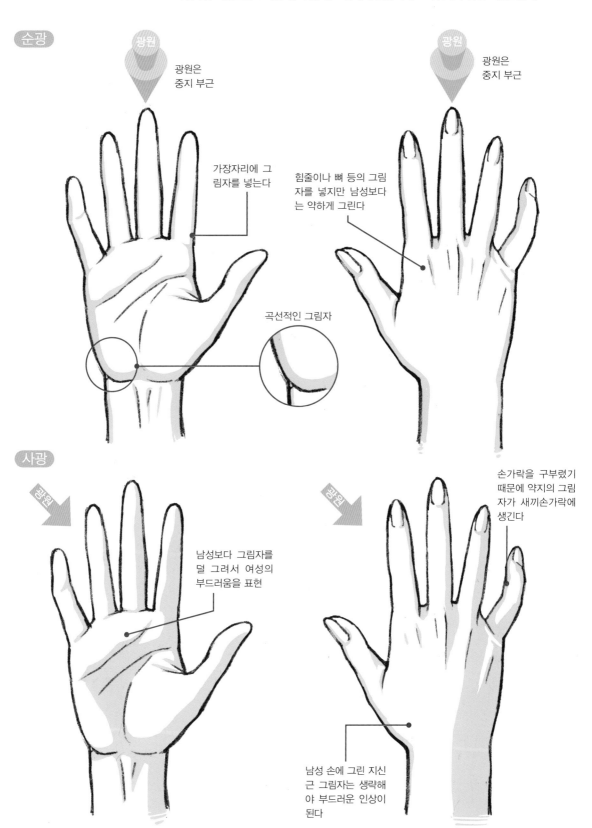

순광

광원은 중지 부근

가장자리에 그림자를 넣는다

곡선적인 그림자

광원은 중지 부근

힘줄이나 뼈 등의 그림자를 넣지만 남성보다는 약하게 그린다

사광

남성보다 그림자를 덜 그려서 여성의 부드러움을 표현

손가락을 구부렸기 때문에 약지의 그림자가 새끼손가락에 생긴다

남성 손에 그린 지신근 그림자는 생략해야 부드러운 인상이 된다

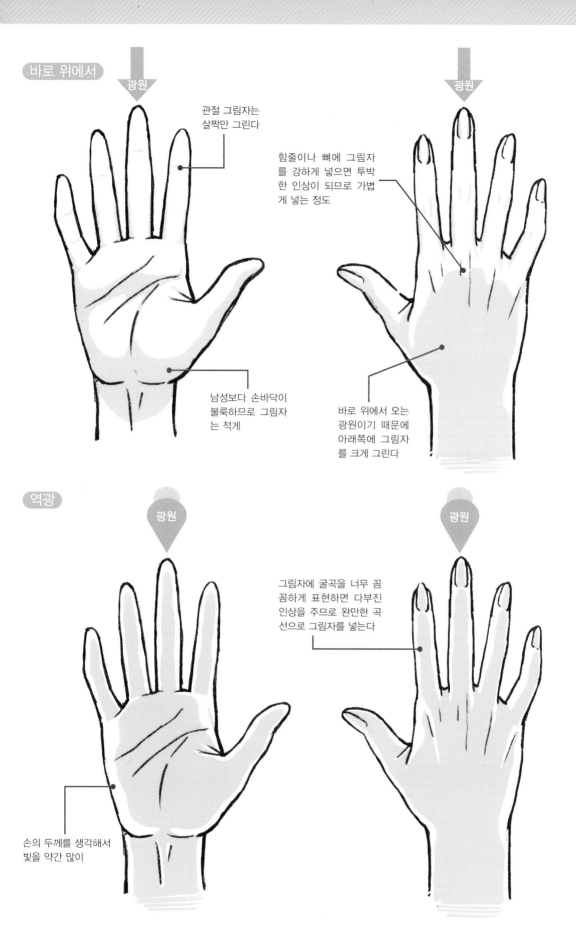

바로 위에서

광원

광원

관절 그림자는
살짝만 그린다

힘줄이나 뼈에 그림자
를 강하게 넣으면 투박
한 인상이 되므로 가볍
게 넣는 정도

남성보다 손바닥이
불룩하므로 그림자
는 적게

바로 위에서 오는
광원이기 때문에
아래쪽에 그림자
를 크게 그린다

역광

광원

광원

그림자에 굴곡을 너무 꼼
꼼하게 표현하면 다부진
인상을 주므로 완만한 곡
선으로 그림자를 넣는다

손의 두께를 생각해서
빛을 약간 많이

● 팔 그림자

오른팔 어깨의 비스듬한 위쪽에 광원이 있는 것으로 하여, 팔을 돌릴 때 생기는 그림자를 살펴본다. 근육이 살짝 있는 팔이므로, 근육의 경계나 튀어나온 정도를 의식하면서 변화를 비교해보자.

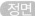

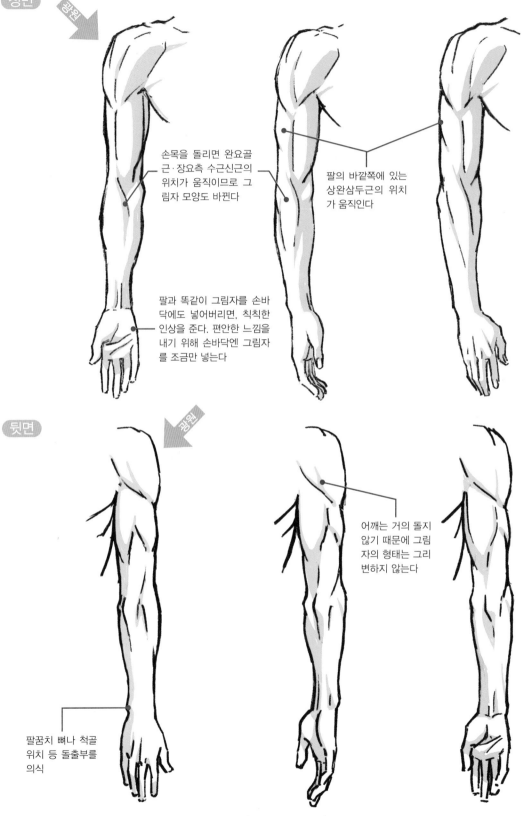

정면

손목을 돌리면 완요골근·장요측 수근신근의 위치가 움직이므로 그림자 모양도 바뀐다

팔의 바깥쪽에 있는 상완삼두근의 위치가 움직인다

팔과 똑같이 그림자를 손바닥에도 넣어버리면, 칙칙한 인상을 준다. 편안한 느낌을 내기 위해 손바닥엔 그림자를 조금만 넣는다

뒷면

어깨는 거의 돌지 않기 때문에 그림자의 형태는 그리 변하지 않는다

팔꿈치 뼈나 척골 위치 등 돌출부를 의식

● 다양한 광원

자연스럽게 내린 팔에 여러 방향에서 빛을 비춘 예를 소개한다.

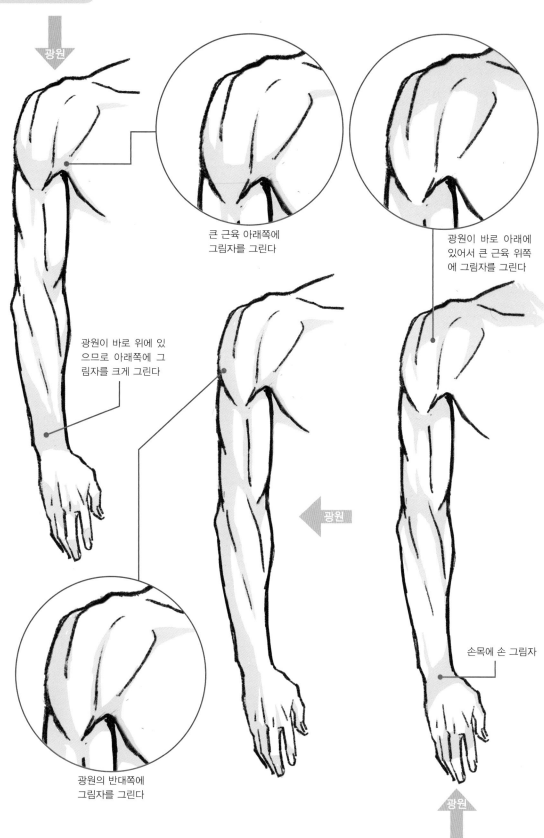

광원

큰 근육 아래쪽에
그림자를 그린다

광원이 바로 아래에
있어서 큰 근육 위쪽
에 그림자를 그린다

광원이 바로 위에 있
으므로 아래쪽에 그
림자를 크게 그린다

광원

광원의 반대쪽에
그림자를 그린다

손목에 손 그림자

광원

● **근육량별 팔 그림자**

마른 체형이나 여성의 팔은 근육이 적기 때문에 큰 굴곡이 없다. 부드러운 곡선의
그림자를 의식하면서 그린다.

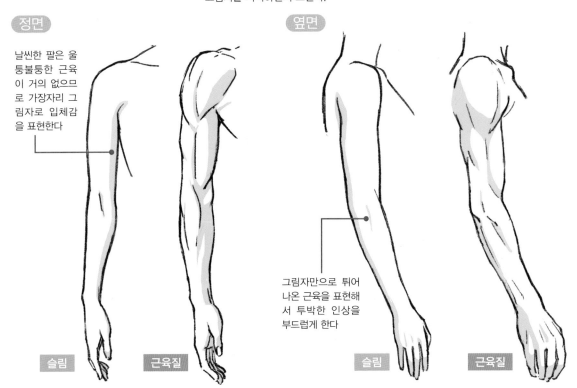

정면

날씬한 팔은 울퉁불퉁한 근육이 거의 없으므로 가장자리 그림자로 입체감을 표현한다

슬림

근육질

옆면

그림자만으로 튀어나온 근육을 표현해서 투박한 인상을 부드럽게 한다

슬림

근육질

옆으로 들어 올린 팔

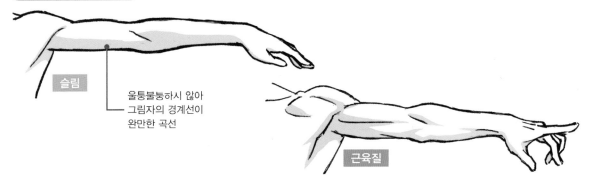

슬림

울퉁불퉁하시 않아 그림자의 경계선이 완만한 곡선

근육질

원근법으로 그린 팔

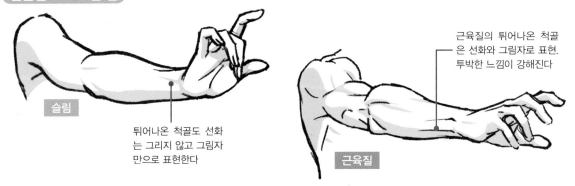

슬림

튀어나온 척골도 선화는 그리지 않고 그림자만으로 표현한다

근육질의 튀어나온 척골은 선화와 그림자로 표현. 투박한 느낌이 강해진다

근육질

구부린 팔 -정면-

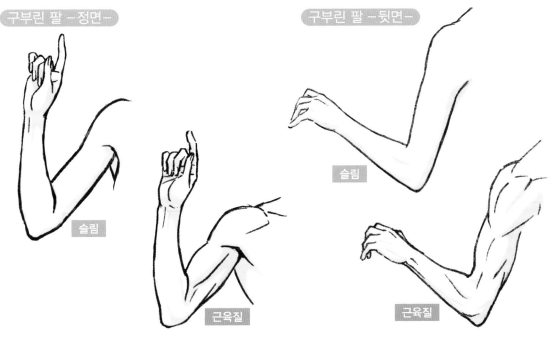

슬림

슬림

근육질

구부린 팔 -뒷면-

슬림

근육질

hint

소녀 손 그림자 그리기

성인 여성인 경우에는 세밀하게 그림자를 그린다. 소녀도 이와 똑같이 그림자를 그리면 약간 칙칙한 느낌이 들기 때문에 그림자의 양을 줄인다.

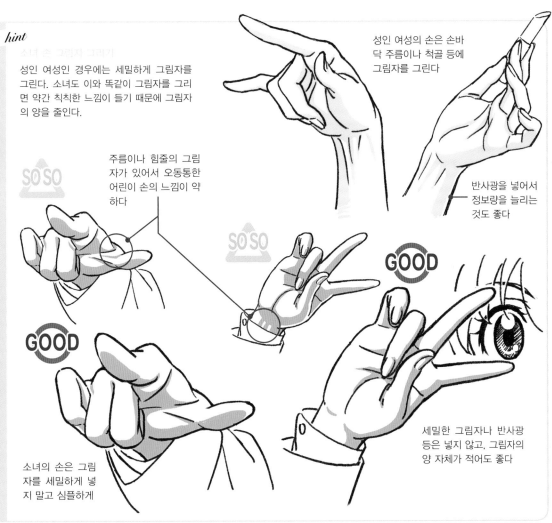

성인 여성의 손은 손바닥 주름이나 척골 등에 그림자를 그린다

주름이나 힘줄의 그림자가 있어서 오동통한 어린이 손의 느낌이 약하다

SO SO

SO SO

GOOD

반사광을 넣어서 정보량을 늘리는 것도 좋다

GOOD

소녀의 손은 그림자를 세밀하게 넣지 말고 심플하게

세밀한 그림자나 반사광 등은 넣지 않고, 그림자의 양 자체가 적어도 좋다

실전 그림자 그리기

처음에는 간략화한 형태를 생각한 뒤 불룩한 곳 등 두께를 의식하면서 뼈와 힘줄, 주름 같은 세밀한 그림자를 만든다.

 간략화한 그림자

손을 그릴 때처럼 도형이나 블록 같은 단순한 형태로 생각해 그림자 위치 잡는 방법을 소개한다. 그림자 그리는 방법이 어려울 때는 간략화해서 대략적인 그림자의 위치를 파악한다.

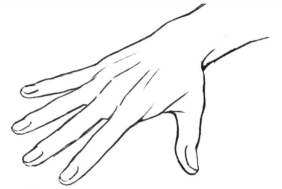

1 이 선화에 그림자를 그린다.

도드라지는 뼈나 관절, 힘줄은 간략하게 그려 넣는다

2 손 모양을 블록 같은 단순한 형태로 생각한다.

직육면체라고 생각하면 그림자의 위치를 정하기 쉽다

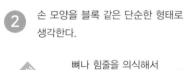

뼈나 힘줄을 의식해서 그림자를 그린다

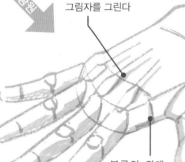

블록의 경계, 주름이 들어가는 위치에 그림자를 그린다

3 블록이나 덩어리마다 대략적으로 그림자를 그려간다.

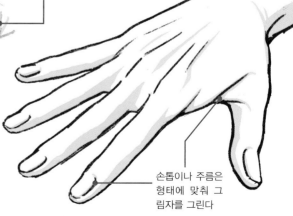

손톱이나 주름은 형태에 맞춰 그림자를 그린다

4 **3**에서 대략적으로 그린 그림자를 참고해서 세밀한 부분을 조정하며 마무리한다.

● 다양한 간략화 다양한 각도의 광원에 따라 간략하게 그린 것과 일러스트에 적용한 것을 비교해서
살펴본다.

보

손 앞

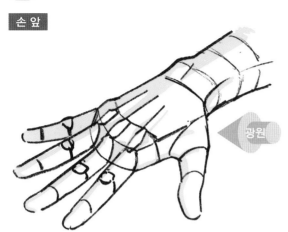

아래

역광과 마찬가지로 전체
에 그림자가 들어간다

옆면은 빛이
닿는다

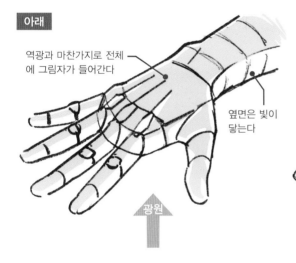

손 뒤

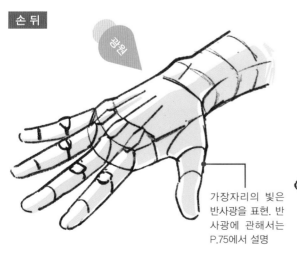

가장자리의 빛은
반사광을 표현. 반
사광에 관해서는
P.75에서 설명

바위

위

손등은 굽어 있으므로 입체 보조선을 넣어서 생각해도 좋다

광원

광원

팔의 원기둥에서 완만하게 손으로 이어진다

손을 꽉 쥐면 손등의 힘살은 도드라지지 않는다

오른손 앞

척골이 튀어나와 있어서 빛이 닿는다

손등은 굽어 있어서 광원과 반대쪽에 큰 그림자가 생긴다

광원

광원

아래

광원

광원

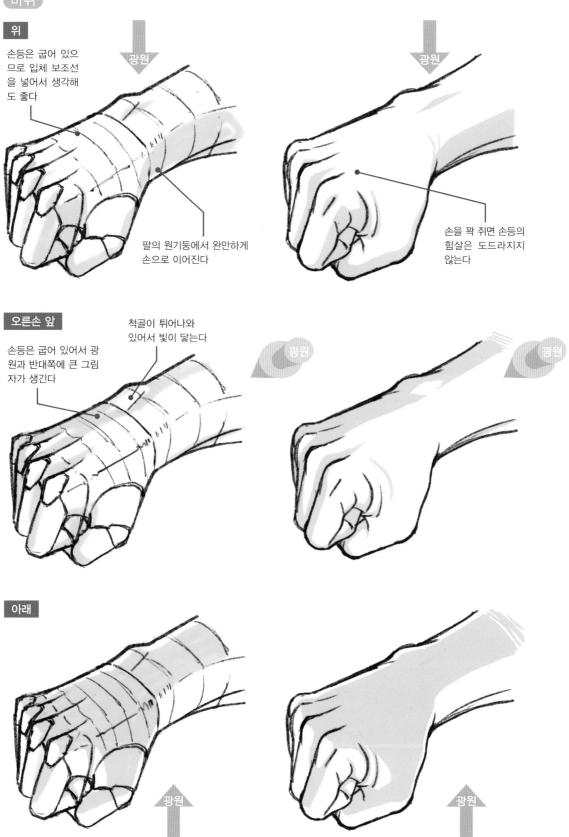

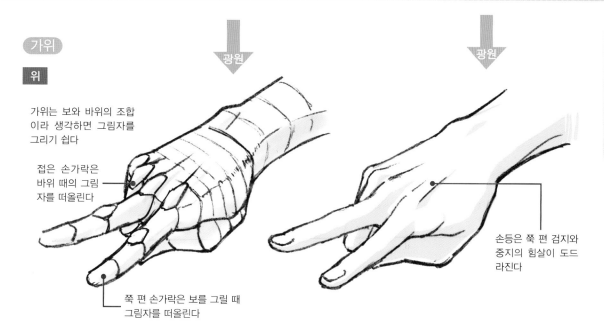

가위

위

가위는 보와 바위의 조합
이라 생각하면 그림자를
그리기 쉽다

접은 손가락은
바위 때의 그림
자를 떠올린다

쭉 편 손가락은 보를 그릴 때
그림자를 떠올린다

손등은 쭉 편 검지와
중지의 힘살이 도드
라진다

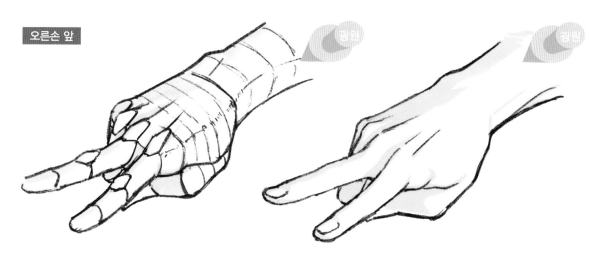

오른손 앞

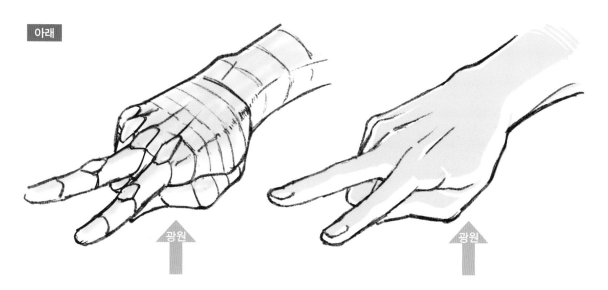

아래

● 입체 보조선을 활용해 그림자 그리기

울룩불룩한 손바닥이 보이는 포즈나 단순한 블록으로는 간략화하기 힘든 포즈인 경우 입체 보조선(P.31)을 사용하면 굴곡이나 두께를 한층 파악하기 쉬워진다.

간략화하기 힘든 손 그림자 그리기 ①

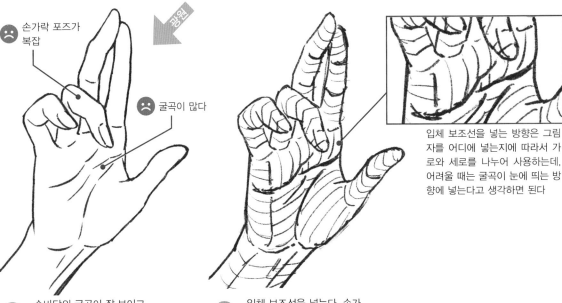

☹ 손가락 포즈가 복잡

☹ 굴곡이 많다

입체 보조선을 넣는 방향은 그림자를 어디에 넣는지에 따라서 가로와 세로를 나누어 사용하는데, 어려울 때는 굴곡이 눈에 띄는 방향에 넣는다고 생각하면 된다

① 손바닥의 굴곡이 잘 보이고 블록으로는 간략화하기 까다로운 이 포즈에 그림자를 그려보자.

② 입체 보조선을 넣는다. 손가락 하나하나와 손바닥 블록 등 덩어리별로 생각하면 이해하기 쉽다.

hint

입체 보조선

처음에는 입체 보조선이 어려울 수 있지만, 우선 간단한 반원통형으로 생각해보자. 높은 곳과 낮은 곳이 잘 보이게 보조선을 넣는다고 생각하면 쉽다.

블록을 단순한 형태로 생각한다

가장 낮은 곳 가장 높은 곳

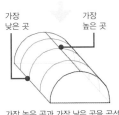

가장 높은 곳과 가장 낮은 곳을 곡선으로 연결하는 느낌

보조선과 관계없이 블록의 경계는 주름에 따라서 그림자를 그린다

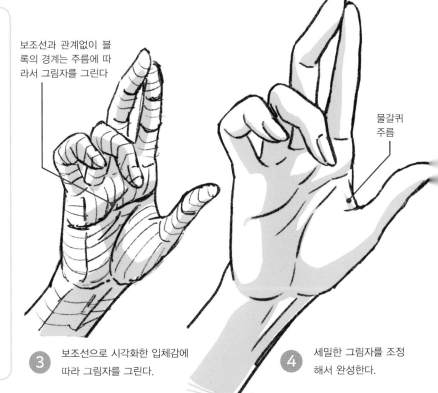

물갈퀴 주름

③ 보조선으로 시각화한 입체감에 따라 그림자를 그린다.

④ 세밀한 그림자를 조정해서 완성한다.

간략화하기 힘든 손 그림자 그리기 ②

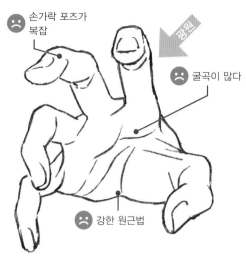

😞 손가락 포즈가
복잡

광원

😞 굴곡이 많다

😞 강한 원근법

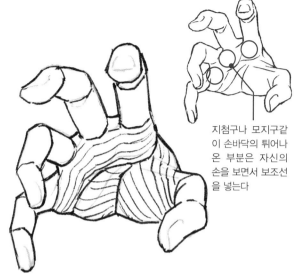

지첨구나 모지구같
이 손바닥의 튀어나
온 부분은 자신의
손을 보면서 보조선
을 넣는다

① 손바닥의 굴곡이 다양하고 원근법이 들어간 이 포즈
는 블록으로 간략화하기가 어렵다. 이 포즈에 그림자
를 그려보자.

② 우선은 손바닥에 입체 보조선을 그려
입체감을 시각화한다.

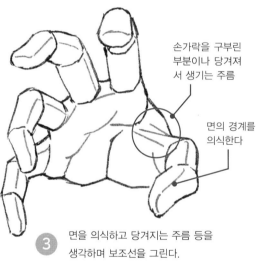

손가락을 구부린
부분이나 당겨져
서 생기는 주름

면의 경계를
의식한다

③ 면을 의식하고 당겨지는 주름 등을
생각하며 보조선을 그린다.

④ 입체 보조선과 보조선에 기초해 주름,
튀어나온 부분을 생각하면서 그림자
를 그린다.

원래 비스듬히 위에서 오는 광원
의 경우 손바닥에 큰 그림자가 생
긴다. 그러나 너무 정확하게 그리
려고 하면 평면적인 느낌이 되는
경우가 있다. 광원에 지나치게 구
애받지 말고 입체감을 우선해서
그림자를 그린다.

⑤ 세부적인 그림자를
조정하면서 완성한다.

71

● **다양한 광원**

앞 페이지의 작품 예에 다른 각도의 광원으로 그림자를 그려보았다.
입체 보조선은 광원이 다를 때도 도움이 된다.

비스듬한 앞쪽 광원

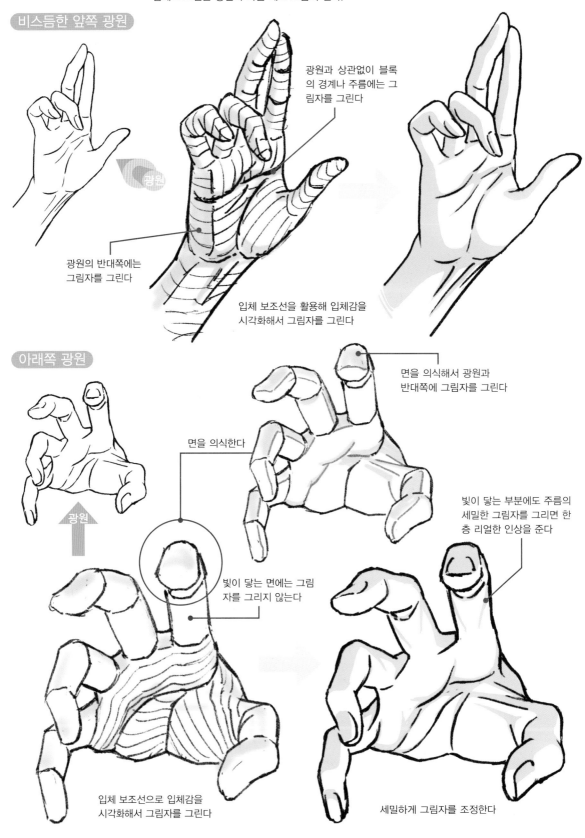

광원과 상관없이 블록의 경계나 주름에는 그림자를 그린다

광원의 반대쪽에는 그림자를 그린다

입체 보조선을 활용해 입체감을 시각화해서 그림자를 그린다

아래쪽 광원

광원

면을 의식한다

면을 의식해서 광원과 반대쪽에 그림자를 그린다

빛이 닿는 부분에도 주름의 세밀한 그림자를 그리면 한 층 리얼한 인상을 준다

빛이 닿는 면에는 그림자를 그리지 않는다

입체 보조선으로 입체감을 시각화해서 그림자를 그린다

세밀하게 그림자를 조정한다

뼈와 힘줄의 그림자

손등은 뼈와 힘줄이 도드라진다. 이곳에 그림자를 그려서 남성의 울퉁불퉁한 손을 표현할 수 있다. 또 손이 클로즈업되는 상황에도 세밀하게 그림자를 그리면 한층 박력 있어 보인다.

손등의 도드라지는 뼈와 힘줄에 그림자를 그린다

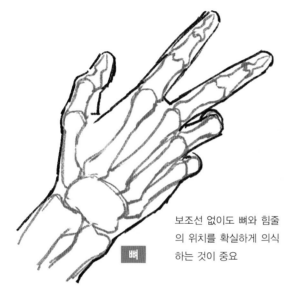

뼈

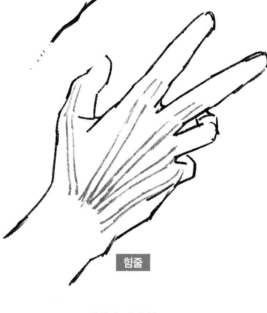

힘줄

보조선 없이도 뼈와 힘줄의 위치를 확실하게 의식하는 것이 중요

뼈와 힘줄을 디자인화해서 그림자 그릴 위치를 대략 정한다

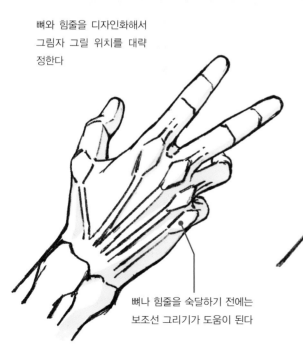

뼈나 힘줄을 숙달하기 전에는 보조선 그리기가 도움이 된다

선화에 관절뼈는 그리지 않지만 그림자로 표현

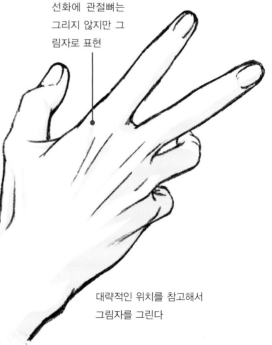

대략적인 위치를 참고해서 그림자를 그린다

● 세밀하게 그림자 그리기

입체감이나 사실감을 한층 내기 위해서는 그림자를 세밀하게 그린다. 너무 많이 그리면 지저분한 느낌이 들기 때문에 사이즈나 그림체에 따라 양을 조정한다.

주름에 생기는 그림자

주먹을 쥘 때처럼 손가락이 붙는 부분은 주름을 따라 가늘게 그림자를 그려주면 밀착감이 생긴다.

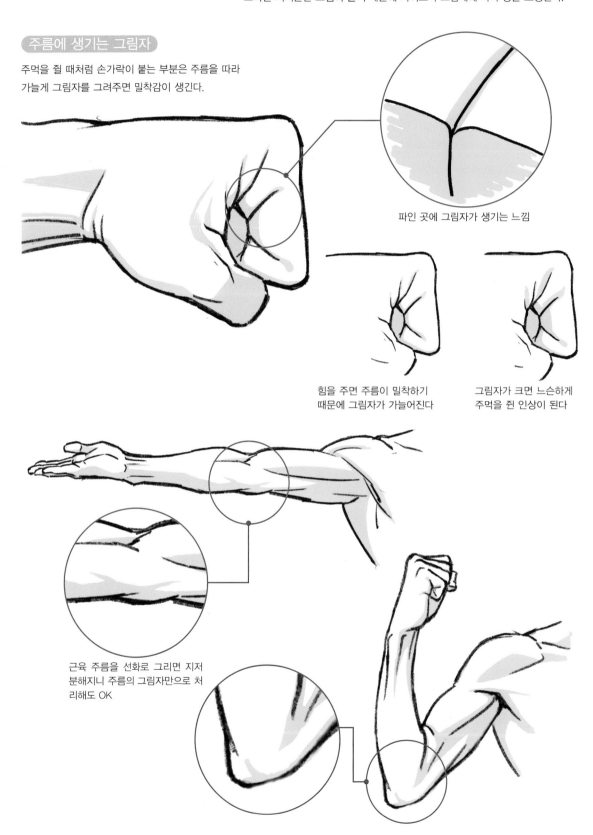

파인 곳에 그림자가 생기는 느낌

힘을 주면 주름이 밀착하기 때문에 그림자가 가늘어진다

그림자가 크면 느슨하게 주먹을 쥔 인상이 된다

근육 주름을 선화로 그리면 지저 분해지니 주름의 그림자만으로 처 리해도 OK

반사광 표현

가장자리를 약간 남겨두고 그림자를 그려서 반사광을 표현할 수 있다. 이렇게 하면 한층 입체감이 생긴다.

반대쪽에서 빛이 들어와서 닿는 느낌

반사광을 넣지 않은 패턴(왼쪽), 반 사광을 넣은 패턴(오른쪽). 반사광을 넣은 쪽이 입체감이 더 커 보인다

반사광이 있는 것과 없는 것을 비교해보자

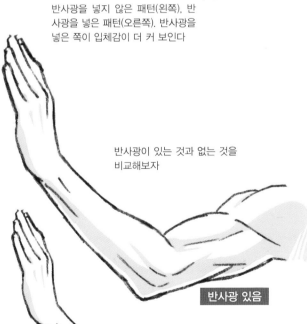

반사광 있음

반사광 없음

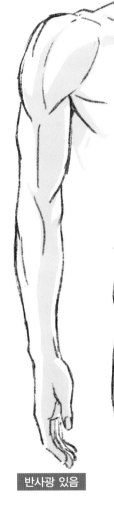

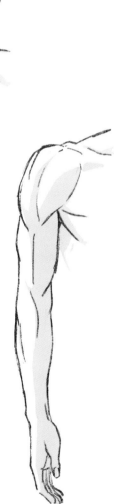

반사광 있음

반사광 없음

75

● 크기별 그림자 차이

그림의 크기에 따라서 그림자의 양이 달라진다. 클로즈업, 미들숏, 롱숏 3가지 패턴의 차이를 살펴보자.

주먹

클로즈업

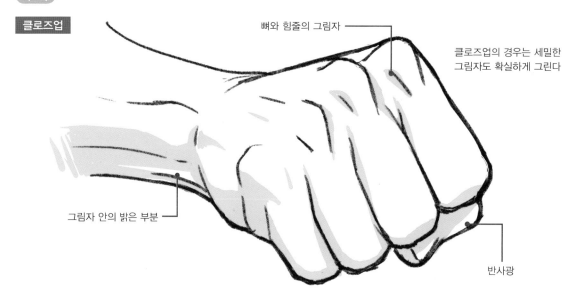

뼈와 힘줄의 그림자

클로즈업의 경우는 세밀한 그림자도 확실하게 그린다

그림자 안의 밝은 부분

반사광

미들숏

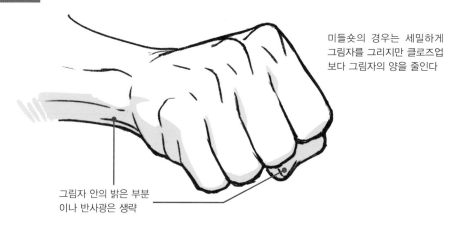

미들숏의 경우는 세밀하게 그림자를 그리지만 클로즈업 보다 그림자의 양을 줄인다

그림자 안의 밝은 부분 이나 반사광은 생략

롱숏

롱숏의 경우에는 그림 자체 표현도 적어지 므로 세밀한 그림자는 거의 그리지 않는 다. 자잘한 묘사는 하지 않고 그림자를 크 게 그려서 멀리서 봐도 알 수 있게 한다

주먹을 쥔 형태는 덩어리로 보이도록 면에 그림자를 넣 는 느낌

펼 때

클로즈업

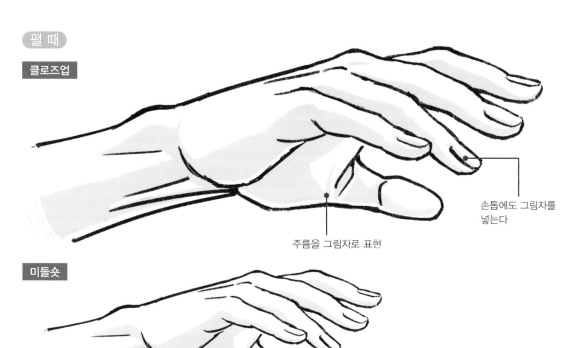

손톱에도 그림자를
넣는다

주름을 그림자로 표현

미들숏

그림자 안의 밝은 부분
이나 반사광은 생략

롱숏

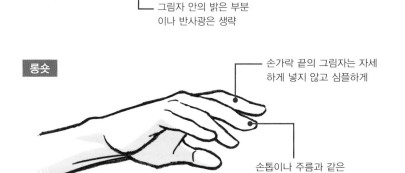

손가락 끝의 그림자는 자세
하게 넣지 않고 심플하게

손톱이나 주름과 같은
세밀한 묘사는 생략

hint

매우 흔한 척골 그리기 실수

척골은 손목에서 눈에 띄는
뼈인데, 손목 옆으로 뼈가 튀
어나오게 그리는 실수를 흔히
한다. 그림자를 그릴 때도 위
화감이 생기므로 주의가 필요
하다.

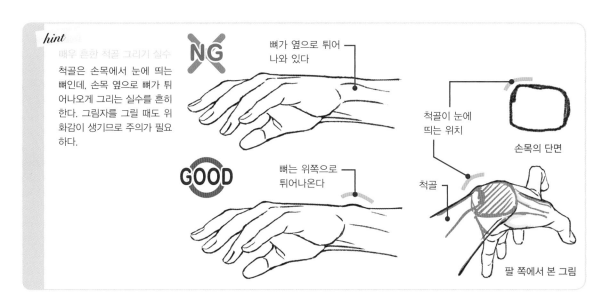

NG

뼈가 옆으로 튀어
나와 있다

GOOD

뼈는 위쪽으로
튀어나온다

척골이 눈에
띄는 위치

손목의 단면

척골

팔 쪽에서 본 그림

그러데이션 그림자 기본

책에서는 주로 그러데이션이 없는 애니메이션 그림자로 설명하지만, 여기서는 입체감을 더한 그러데이션 그림자를 소개한다.

● 애니메이션 그림자와 그러데이션 그림자

보통 애니메이션에서는 그러데이션이 없는 애니메이션 그림자로 그리는 경우가 대부분이다. 이 책에서도 심플하고 이해하기 쉬우므로 애니메이션 그림자로 설명하고 있다. 일러스트의 경우 그러데이션 그림자를 함께 사용해 입체감을 표현하거나, 정보량을 늘리기도 한다. 여기서는 그러데이션 그림자의 포인트를 알아본다.

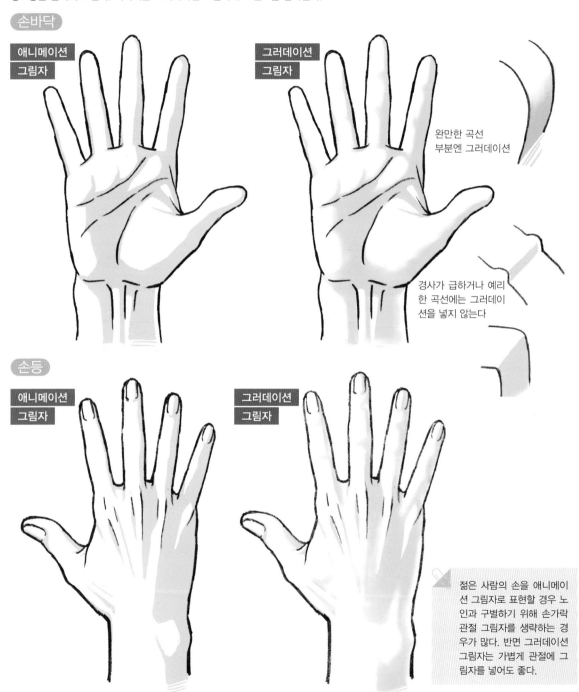

손바닥

애니메이션 그림자

그러데이션 그림자

완만한 곡선 부분엔 그러데이션

경사가 급하거나 예리한 곡선에는 그러데이션을 넣지 않는다

손등

애니메이션 그림자

그러데이션 그림자

젊은 사람의 손을 애니메이션 그림자로 표현할 경우 노인과 구별하기 위해 손가락 관절 그림자를 생략하는 경우가 많다. 반면 그러데이션 그림자는 가볍게 관절에 그림자를 넣어도 좋다.

● 애니메이션 그림자와 그러데이션 그림자 조합

그러데이션 그림자로만 그리면 흐릿한 느낌이 되기 쉽다. 선명한 애니메이션 그림자와
조합해서 부드러우면서도 생생하게 표현할 수 있다.

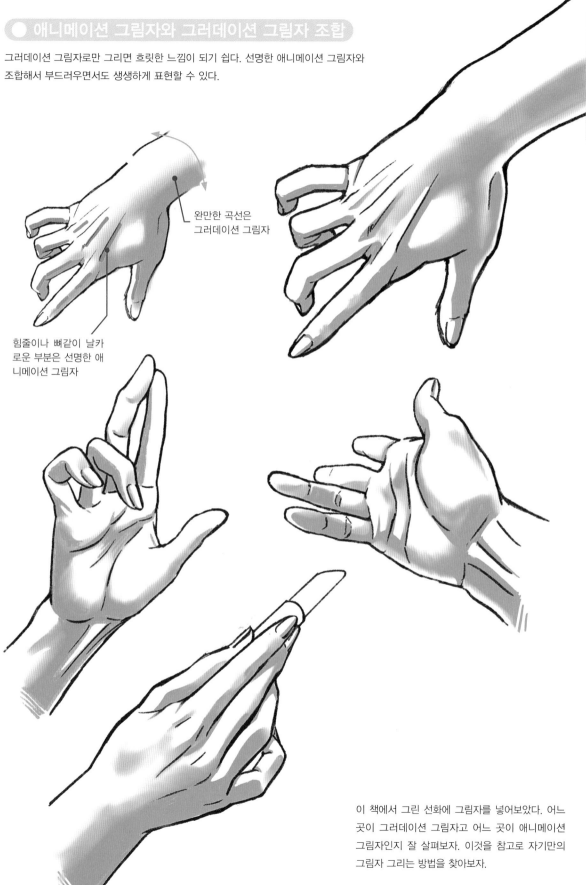

완만한 곡선은
그러데이션 그림자

힘줄이나 뼈같이 날카
로운 부분은 선명한 애
니메이션 그림자

이 책에서 그린 선화에 그림자를 넣어보았다. 어느
곳이 그러데이션 그림자고 어느 곳이 애니메이션
그림자인지 잘 살펴보자. 이것을 참고로 자기만의
그림자 그리는 방법을 찾아보자.

다양한 그림자 연출

정리하는 차원에서 다양한 그림자 연출 패턴을 소개한다. 그림자를 어떻게 그렸는지 관찰하면서 따라 그려보자.

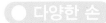 **다양한 손** 다양한 손 포즈에 그림자를 그려보았다. 오렌지색 화살표(➡)로 광원 방향을 표시했으니 깊이감과 입체감 등을 의식하면서 살펴보자.

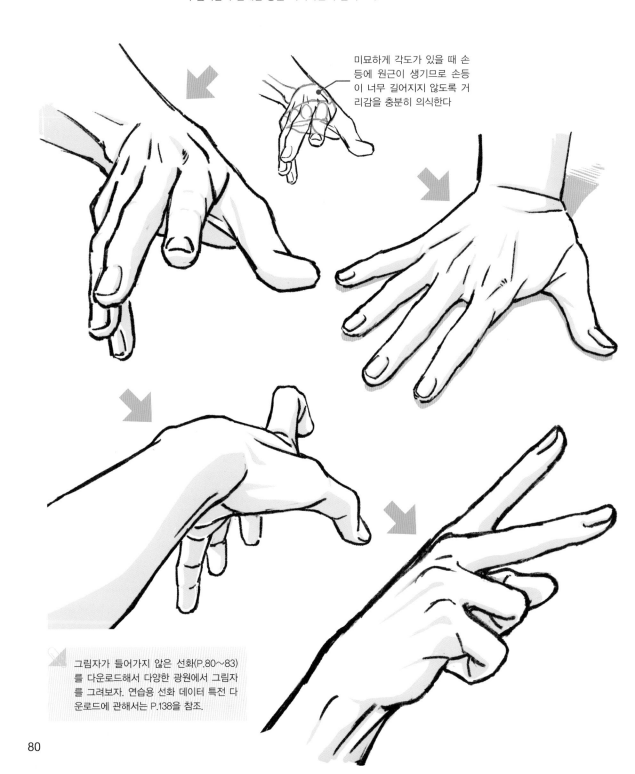

미묘하게 각도가 있을 때 손등에 원근이 생기므로 손등이 너무 길어지지 않도록 거리감을 충분히 의식한다

그림자가 들어가지 않은 선화(P.80~83)를 다운로드해서 다양한 광원에서 그림자를 그려보자. 연습용 선화 데이터 특전 다운로드에 관해서는 P.138을 참조.

다양한 그림자 연출

빛이 들어가는
느낌을 주어서
힘줄의 입체감
을 표현

위에서 비추는 역광이
라 그림자를 전체적으
로 그린다. 다만 손가
락이 구부러지는 부분
에 빛을 남겨서 살집
두께를 표현한다

아이 손을 그릴 때는 세밀한
그림자는 적게 그린다

비교를 위해서 살짝
그림자를 많이 넣은 패턴

같은 광원이라도 어른과 어린
아이의 그림자 그리는 방법을 달리한다

81

● 두 사람의 손

두 사람의 손을 그릴 때는 겹치는 부분의 주름이나 캐스트 섀도*를 의식한다. 위에서 비추는 광원이 기본이지만, 그 외의 광원은 오렌지색 화살표로 위치를 표시했다. 손이 겹쳐서 보이지 않는 부분을 알 수 있도록 러프화도 있으므로 참고하자.

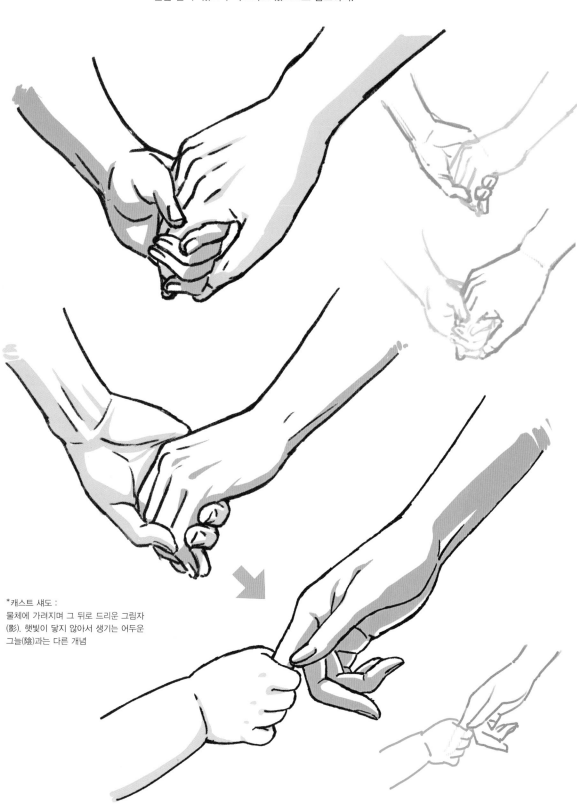

*캐스트 섀도 :
물체에 가려지며 그 뒤로 드리운 그림자
(影). 햇빛이 닿지 않아서 생기는 어두운
그늘(陰)과는 다른 개념

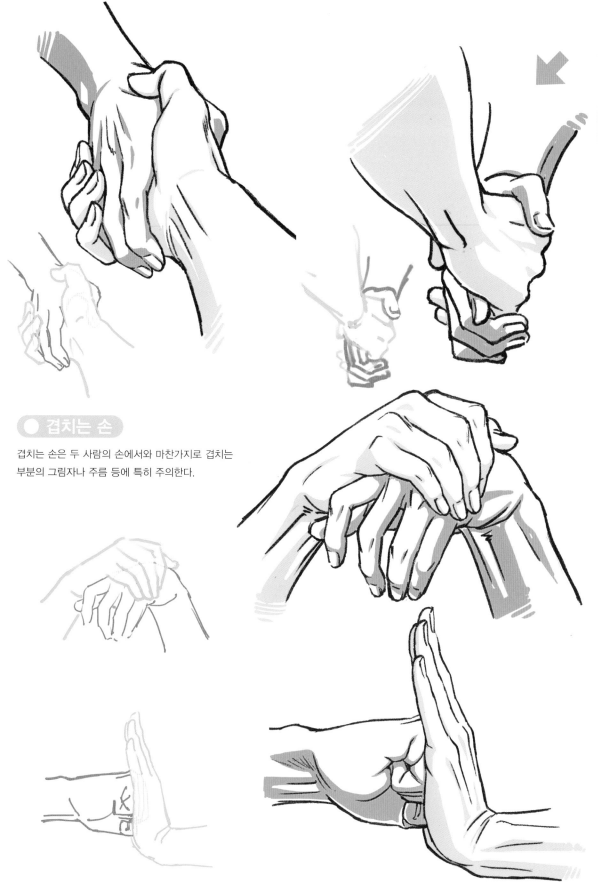

● 겹치는 손

겹치는 손은 두 사람의 손에서와 마찬가지로 겹치는
부분의 그림자나 주름 등에 특히 주의한다.

● 마커 펜 그림자

전작 《가가미 다카히로가 알려주는 손 그리는 법》에서 그린 선화에 마커 펜으로 그림자를 그려보았다. 애니메이션 그림자를 기본으로 하지만, 마커 펜을 겹쳐 칠해서 음영을 표현할 수도 있다. 그림자 그리는 방법으로 참고해보자.

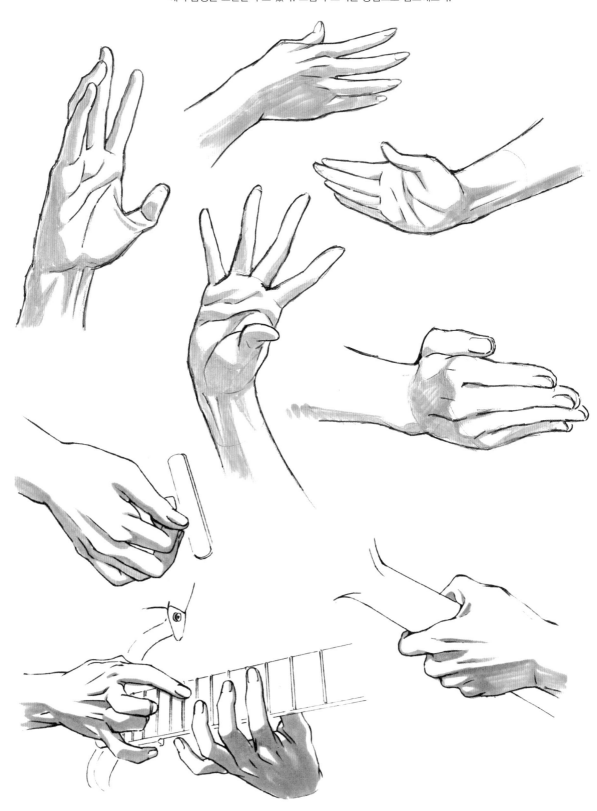

CHAPTER 3

환상의 손 그리기

CHAPTER 3에서는 이 책의 주제이기도 한 환상의 손을 그리기 위한 기술을 설명한다.

'자연스러운 손', '연출한 손', '박력 있는 손', '구도로 강조한 손' 4가지를 이해함으로써 환상의 손을 그릴 수 있다. 또한 애니메이션에서 환상의 손 표현도 함께 알아본다.

마음을 사로잡는 손 연출

한눈에 마음을 사로잡는 '환상의 손'을 그리기 위해 꼭 알아야 할 표현법 4가지를 정리했다.

● 자연스러운 손

우선은 위화감이 없는 손을 그리는 것이 중요하다. 편안히 서 있는 장면인데 주먹을 쥐고 있거나, 표정을 강조하는 장면인데 손을 너무 자세하게 그려서 시선이 분산되어버리면 위화감이 생긴다. 장면과 잘 어울리는 모양이어야 손이 매력적이다. 이 책에서는 연출이 들어가지 않은 손을 '자연스러운 손'이라고 부른다.

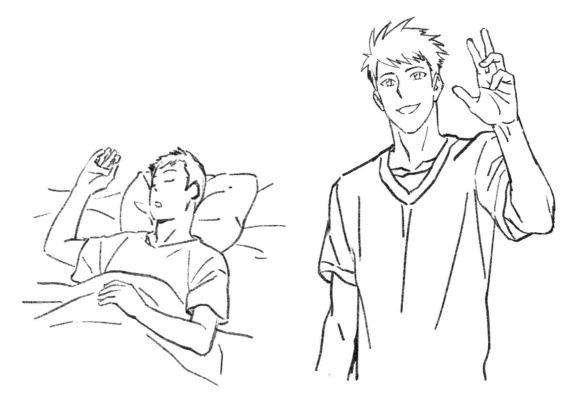

● 연출한 손

캐릭터의 성격이나 행동을 표현하기 위해서 고상한 동작이나 힘이 들어간 몸짓 등을 과장하거나 데포르메 기법으로 강하게 표현하는 경우가 있다. 이것을 이 책에서는 '연출'이라고 부른다.

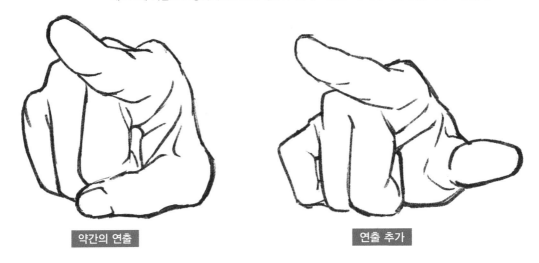

약간의 연출

연출 추가

● 박력 있는 손

힘을 주거나 아름다움을 표현하기 위해 원근법을 강조해 그린 손, 터치나 그림자로 인상을 강하게 한 손을 이 책에서는 '박력 있는 손'이라 부른다. 시선을 손으로 유도하거나 원근법으로 입체감을 강하게 표현할 수도 있다.

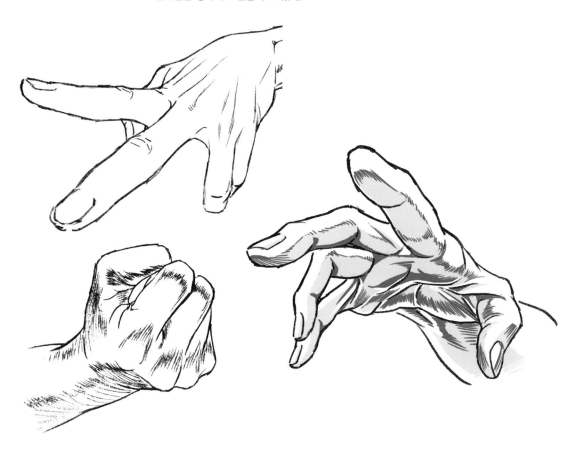

● 구도로 강조한 손

애니메이션이나 일러스트에서는 화면 전체 구도로 그림을 그린다. 박력 있는 손에 더해 몸과 대비해서 손을 한층 더 강조하는 방법을 소개한다.

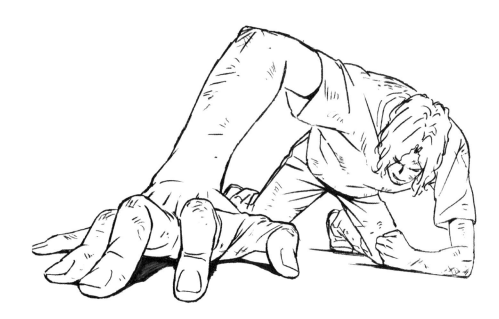

자연스러운 손

의식하지 않은 동작을 할 때 손은 어떤 모습일까? 장면에 어울리는 손 모양을 살펴보자.

● **자연스러운 손의 기본** 힘이 들어가거나, 특징을 드러내는 등의 과도한 연출이 없는 '자연스러운 손'의 표현 방법을 설명한다. 자연스러운 손의 모양은 상황에 따라 달라진다.

자연스럽게 서 있는 자세

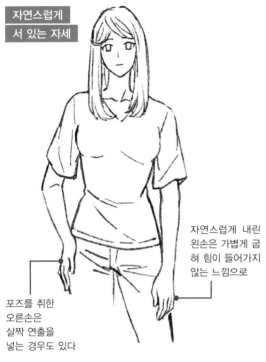

자연스럽게 내린 왼손은 가볍게 굽혀 힘이 들어가지 않는 느낌으로

포즈를 취한 오른손은 살짝 연출을 넣는 경우도 있다

무릎에 올린 손

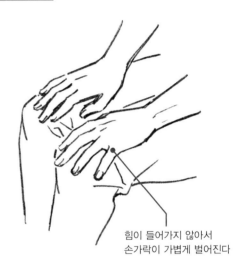

힘이 들어가지 않아서 손가락이 가볍게 벌어진다

장거리 달리기

장거리는 가볍게 주먹을 쥐는 형태가 많다

단거리 달리기

단거리의 경우 손을 활짝 펴는 형태가 많다

물론 주먹을 쥐고 달리는 사람도 있으므로 캐릭터의 개성 표현을 위해서 차별해서 그릴 수도 있다.

● 감정이 들어간 손

손을 들어 인사하는 포즈도 차분한 성격이나 침울할 때, 밝은 성격이나 활력이 넘칠 때는 손 표현이 다르다. 상황에 맞춰 '자연스러운 손'을 그리도록 하자. 감정이나 성격에 따라 달라지는 손 표현은 P.96에서도 설명한다.

인사

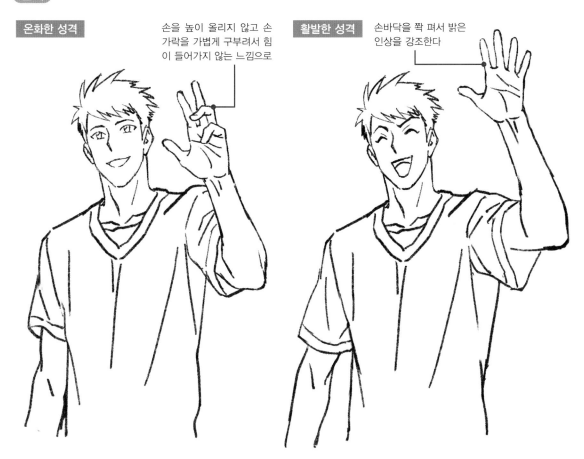

온화한 성격

손을 높이 올리지 않고 손가락을 가볍게 구부려서 힘이 들어가지 않는 느낌으로

활발한 성격

손바닥을 쫙 펴서 밝은 인상을 강조한다

잠자는 자세

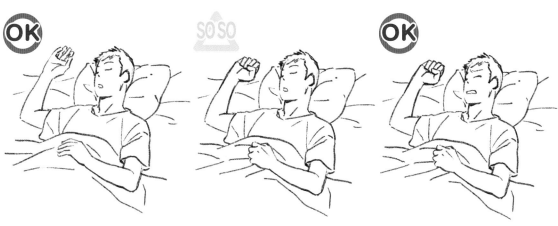

잠잘 때 손이 가볍게 벌어진다

자고 있는데 주먹을 쥐고 있으면 위화감이 든다

주먹을 꽉 쥐고 있어도 악몽을 꾸는 듯한 표정이라면 위화감이 없다

연출한 손

동작이나 부위를 부분적으로 과장한다든지 데포르메 하여 한층 강한 느낌을 주는 연출에 대해 설명한다.

● 기본 연출

자연스러운 손과 달리 동작이나 부위를 과장하거나 데포르메 하여 강하게 표현하는 효과를 여기서는 '연출'이라고 부른다. 새끼손가락에 연출을 더해서 우아함이나 섹시함을 표현하거나, 특정버릇을 연출함으로써 캐릭터의 개성을 강조할 수 있다.

립스틱을 쥔 손

연출 없음

연출 – A패턴

손가락을 모아서 샤프한 인상. 새끼손가락을 살짝 떨어트려서 여성스러움을 더한다

연출 – B패턴

A는 흔한 패턴이라, 새끼손가락을 펴지 않고 약지와 함께 살짝 구부려서 실루엣을 깔끔하게

손의 실루엣만 보면 이런 느낌

손바닥 쪽에서 본, 연출을 한 포즈와 안 한 포즈이다. 실제로 립스틱을 이렇게 쥐면 바르기 어려울 수 있지만, 그림은 때로 보이는 외형을 중시하기도 한다.

연출 없음 **연출 추가**

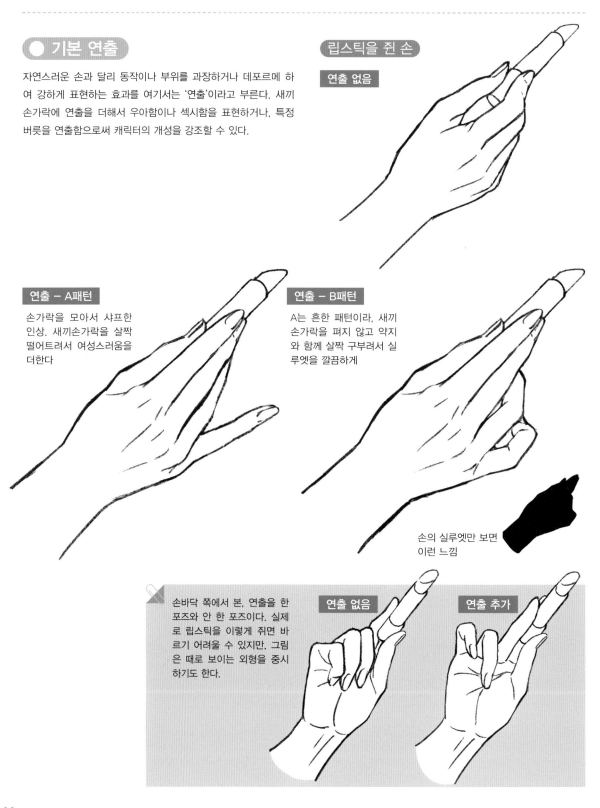

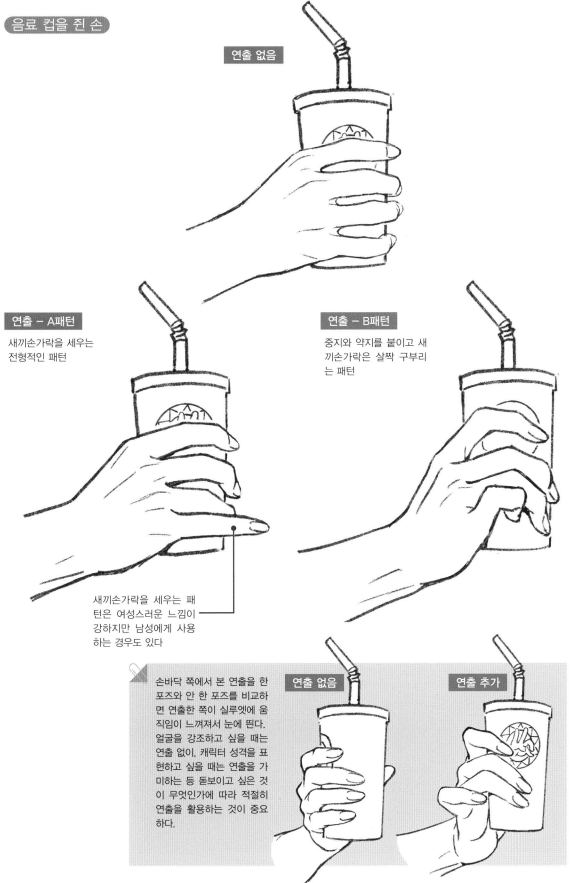

음료 컵을 쥔 손

연출 없음

연출 - A패턴

새끼손가락을 세우는
전형적인 패턴

새끼손가락을 세우는 패
턴은 여성스러운 느낌이
강하지만 남성에게 사용
하는 경우도 있다

연출 - B패턴

중지와 약지를 붙이고 새
끼손가락은 살짝 구부리
는 패턴

손바닥 쪽에서 본 연출을 한
포즈와 안 한 포즈를 비교하
면 연출한 쪽이 실루엣에 움
직임이 느껴져서 눈에 띈다.
얼굴을 강조하고 싶을 때는
연출 없이, 캐릭터 성격을 표
현하고 싶을 때는 연출을 가
미하는 등 돋보이고 싶은 것
이 무엇인가에 따라 적절히
연출을 활용하는 것이 중요
하다.

연출 없음

연출 추가

손목을 이용한 연출

손목에 각도를 주어 실루엣에 변화를 꾀하거나 인상을 바꿀 수 있다. 똑바로 손가락질할 때와 손목에 각도를 줄 때를 비교하면 각도를 준 경우가 더 위압적이다.

연출 없음

꾸밈없는 인상을 주고 싶을 때는 거의 연출을 하지 않는다. 또한 달리 보여주고 싶은 부분을 강조하기 위해 손의 연출을 하지 않는 경우도 있다.

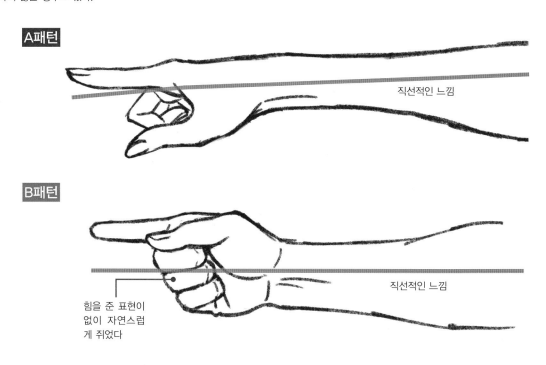

A패턴

직선적인 느낌

B패턴

힘을 준 표현이 없이 자연스럽게 쥐었다

직선적인 느낌

hint

상황 표현하기

손이나 손가락의 모양으로 캐릭터의 상황과 심정을 표현할 수도 있다. 왼쪽 그림은 손목을 쭉 펴서 손에 힘이 들어가고 긴장한 모습을 표현했다. 오른쪽 그림은 손목이나 손가락을 가볍게 구부려서 자연스럽고 편안한 상태를 표현했다.

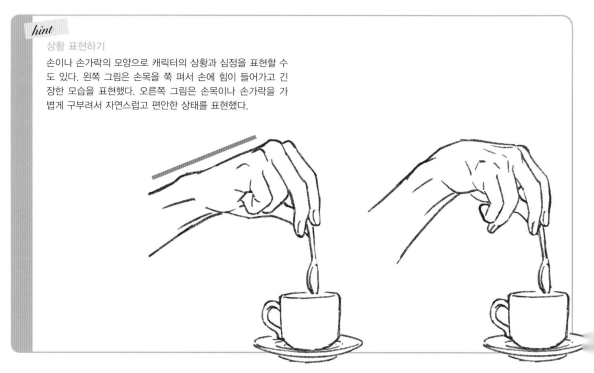

여유를 보여주거나, 가벼운 인상 또는 고압적인 인상 등을 표현하고 싶을 때는 연출을 크게 한다. 캐릭터성을 강조하거나 의도한 인상을 전달하는 데 효과적이다.

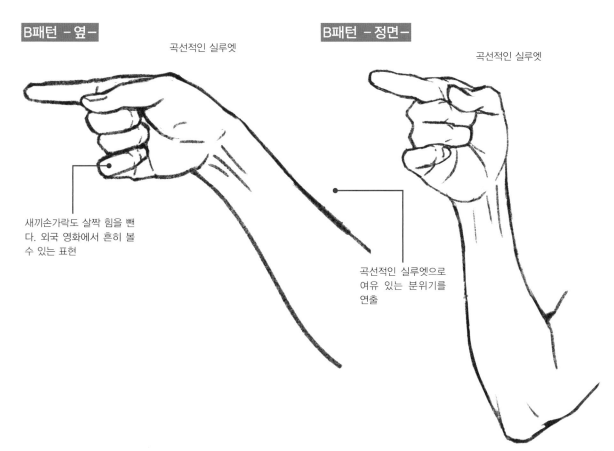

A패턴 –옆–

곡선적인 실루엣

손가락 끝을 뒤로 젖혀서 곡선적인 실루엣을 강화

곡선적인 실루엣

A패턴 –정면–

새끼손가락에 연출을 더해서 연기하는 듯한 느낌을 준다

B패턴 –옆–

곡선적인 실루엣

B패턴 –정면–

곡선적인 실루엣

새끼손가락도 살짝 힘을 뺀다. 외국 영화에서 흔히 볼 수 있는 표현

곡선적인 실루엣으로 여유 있는 분위기를 연출

● 손가락을 이용한 연출

'기본 연출'(P.90)에서도 새끼손가락을 사용한 연출을 소개했는데, 손가락 붙이는 스타일이나 물건 쥐는 방법에 연출을 가미할 수 있다.

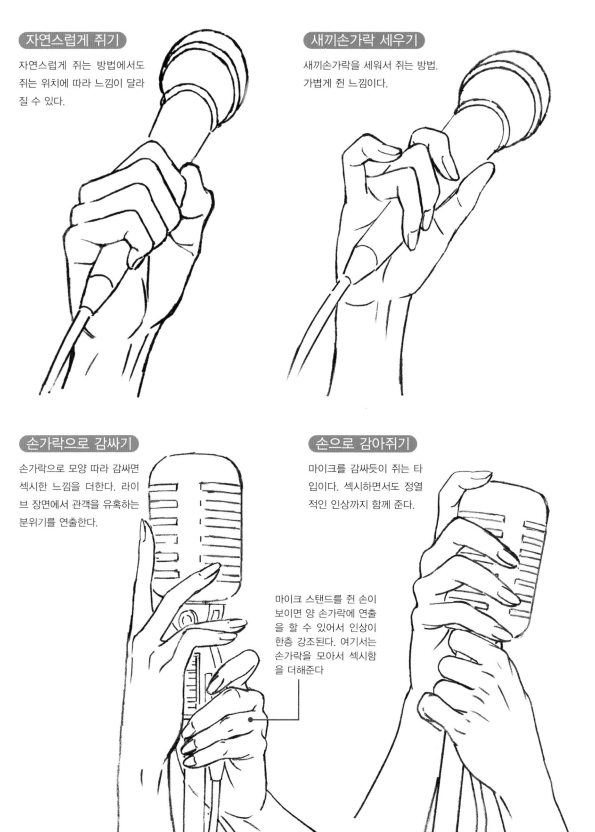

자연스럽게 쥐기

자연스럽게 쥐는 방법에서도 쥐는 위치에 따라 느낌이 달라질 수 있다.

새끼손가락 세우기

새끼손가락을 세워서 쥐는 방법. 가볍게 쥔 느낌이다.

손가락으로 감싸기

손가락으로 모양 따라 감싸면 섹시한 느낌을 더한다. 라이브 장면에서 관객을 유혹하는 분위기를 연출한다.

손으로 감아쥐기

마이크를 감싸듯이 쥐는 타입이다. 섹시하면서도 정열적인 인상까지 함께 준다.

마이크 스탠드를 쥔 손이 보이면 양 손가락에 연출을 할 수 있어서 인상이 한층 강조된다. 여기서는 손가락을 모아서 섹시함을 더해준다

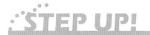

조합해서 연출하기

손목이나 손가락을 조합해서 사용한 연출 예를 소개한다. 캐릭터에 맞춰 다양하게 연출을 시도해보자. 캐릭터에 어울리는 연출은 다음 페이지에서 더 자세하게 살펴본다.

손가락만으로 연출

가슴 앞에서 주먹을 꽉 쥔 포즈이다. 불안한 듯한 표정을 강조하기 위해 손에도 연출을 가미한다.

약간의 연출
과한 연출 없이 꽉 쥔 손

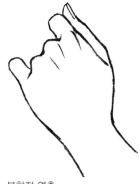

복합적 연출
새끼손가락에 연출을 한 손. 소심한 성격임을 상상할 수 있다

손가락과 손목을 조합해서 연출

손목에도 연출을 넣은 포즈이다. 손가락이 보이는 만큼 더 많은 연출을 추가할 수 있다.

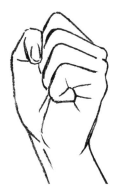

약간의 연출
손 연출은 같고 손목만 살짝 비틀었다

왼손에 맞춰 오른 손목에도 연출을 더한다

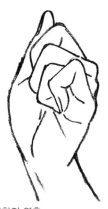

복합적 연출
손가락에도 연출을 가미해 불안감과 슬픈 느낌을 강조한다

● 캐릭터 연출하기

CHAPTER 1에서는 성별이나 연령, 체형 등에 따라 달리 그리는 법을 알아봤는데, 여기서는 연출로 성별이나 성격, 감정을 다르게 표현하는 방법을 살펴본다.

동작 연출하기

같은 손이라도 작은 동작의 차이로 캐릭터의 강인함과 부드러움을 표현할 수 있다. 손을 그리는 방법은 같고 손가락 연출만으로 구분해본다.

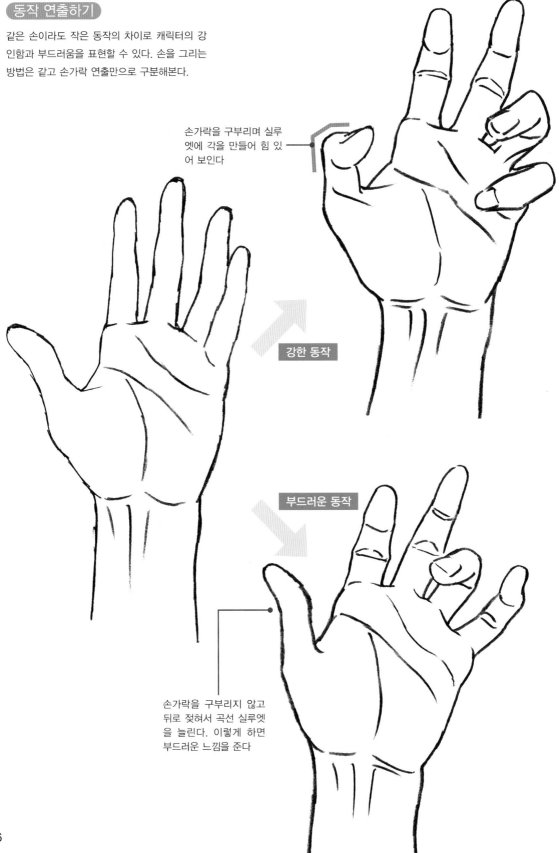

손가락을 구부리며 실루엣에 각을 만들어 힘 있어 보인다

강한 동작

부드러운 동작

손가락을 구부리지 않고 뒤로 젖혀서 곡선 실루엣을 늘린다. 이렇게 하면 부드러운 느낌을 준다

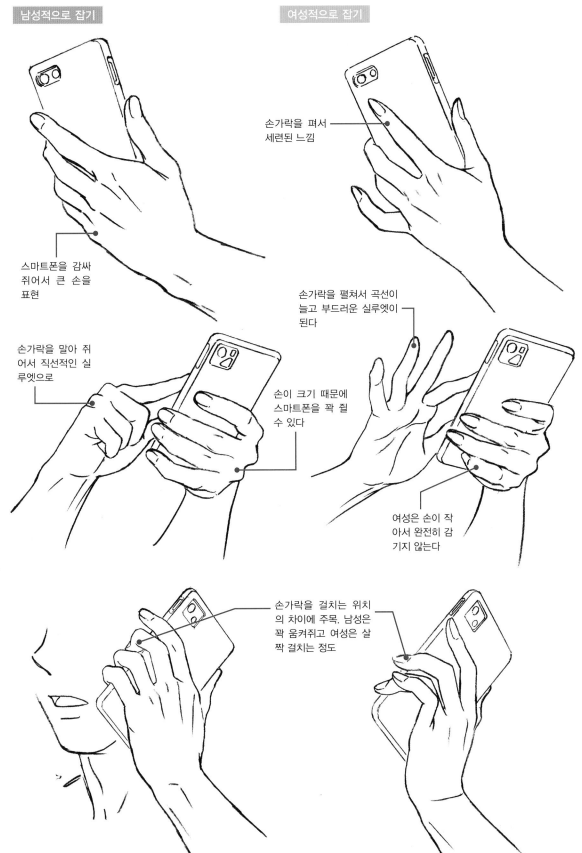

성별 연출하기 남성적인 강인함이나 여성적인 부드러움을 표현할 때 전형적인
연출 방법을 소개한다.

남성적으로 잡기

여성적으로 잡기

손가락을 펴서
세련된 느낌

스마트폰을 감싸
쥐어서 큰 손을
표현

손가락을 말아 쥐
어서 직선적인 실
루엣으로

손가락을 펼쳐서 곡선이
늘고 부드러운 실루엣이
된다

손이 크기 때문에
스마트폰을 꽉 쥘
수 있다

여성은 손이 작
아서 완전히 감
기지 않는다

손가락을 걸치는 위치
의 차이에 주목. 남성은
꽉 움켜쥐고 여성은 살
짝 걸치는 정도

97

성격 연출하기

고지식한 성격

'손목을 이용한 연출'(P.92)에서 살짝 다루었지만 고지식한 인상을 주고 싶을 때는 거의 연출을 하지 않는다. 또 어떤 성격이든 자연스러운 손동작에 연출을 과하게 넣으면 손의 인상이 강해지므로 연출을 줄이는 것이 좋다.

꽉 쥔 손가락과 쭉 뻗은 검지로 고지식한 성격을 표현

직선적인 실루엣으로 고지식하면서도 힘이 들어간 상황을 표현

옆에서 보면 손목이 굽은 것을 알 수 있다. 손목에 힘이 들어간 표현의 일례

여유 있는 성격

과장된 동작을 연출해 연기를 하는 여유가 있다는 인상을 준다. 성격이 강한 캐릭터는 손뿐 아니라 전신 동작에도 강하게 연출을 하는 경우가 많다.

뒤로 젖힌 엄지와 구부린 새끼손가락으로 살짝 연기를 하는 듯한 인상을 준다. 캐릭터의 여유를 보여주는 연출

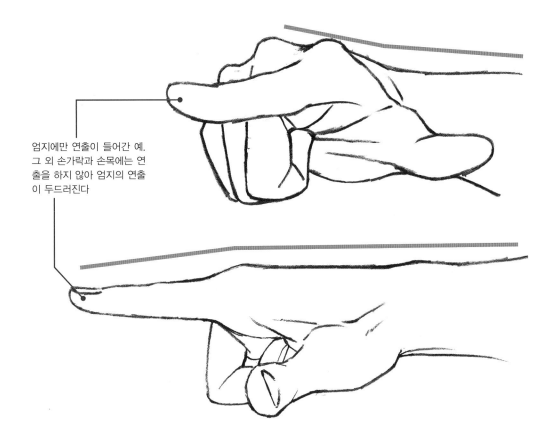

엄지에만 연출이 들어간 예.
그 외 손가락과 손목에는 연
출을 하지 않아 엄지의 연출
이 두드러진다

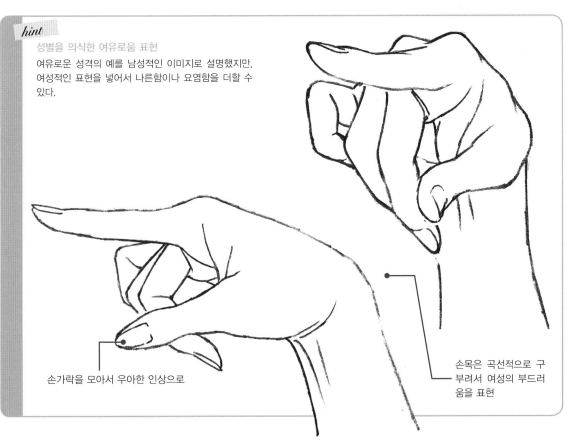

hint

성별을 의식한 여유로움 표현

여유로운 성격의 예를 남성적인 이미지로 설명했지만,
여성적인 표현을 넣어서 나른함이나 요염함을 더할 수
있다.

손가락을 모아서 우아한 인상으로

손목은 곡선적으로 구
부려서 여성의 부드러
움을 표현

감정 연출하기

자연스럽게 내린 손

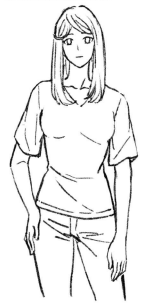

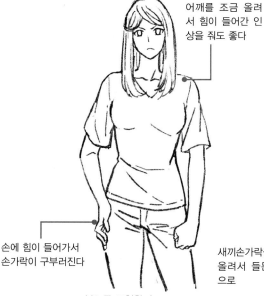

어깨를 조금 올려서 힘이 들어간 인상을 줘도 좋다

손에 힘이 들어가서 손가락이 구부러진다

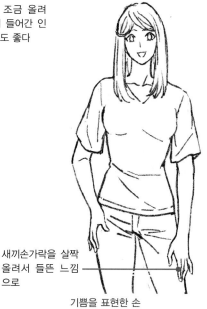

새끼손가락을 살짝 올려서 들뜬 느낌으로

자연스러운 손
왼손은 자연스럽게 내리고 오른손은 살짝 포즈를 취하고 있다(P.88)

분노를 표현한 손
주먹을 쥐어서 화를 참는 듯한 느낌으로

기쁨을 표현한 손
새끼손가락을 올리거나 손가락을 펼쳐서 기쁨을 표현

무릎에 올린 손

자연스러운 손
모든 손가락에 힘이 들어가지 않도록 손가락은 가볍게 구부린다(P.88)

초조함과 동요를 표현한 손
초조하거나 동요해서 불안한 느낌을 힘이 들어간 손가락으로 표현

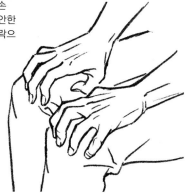

기쁨을 표현한 손
새끼손가락과 검지를 올려서 리듬을 타는 듯한 분위기로 기쁨을 표현

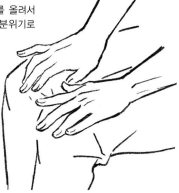

화를 표현한 손
힘을 준 듯 손가락을 구부리거나 접어 쥐어서 화를 참고 있는 모습을 표현

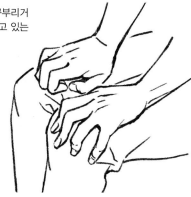

감정이 담긴 손

손으로 기분이나 생각을 전달하는 방법으로
수신호나 제스처가 있다. 손만으로 감정을
표현하는 포즈를 몇 가지 소개한다.

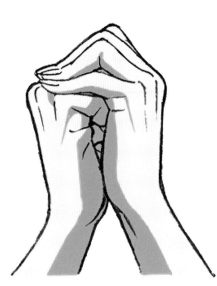

기도하듯 손을 맞잡아
기원하는 포즈

주먹에 힘이 들어간 것
을 표현해서 분노로 떨
고 있는 모습

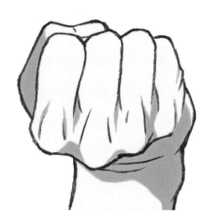

주먹을 쥐어서 강한
의지가 들어간 포즈

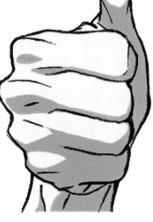

'좋아요!' 같은 GOOD의
의미로 사용되는 엄지
척. OK의 의미로도 사
용한다

손가락을 의인화하는 느
낌으로, 기분이 좋아서 껑
충 뛰는 듯한 포즈

컵 잡는 손 연출하기

지금까지 캐릭터를 연출하는 방법을 소개했다. 이를 종합해서 컵을 잡는 방법으로 캐릭터의 개성을 표현하는 몇 가지 예를 소개한다.

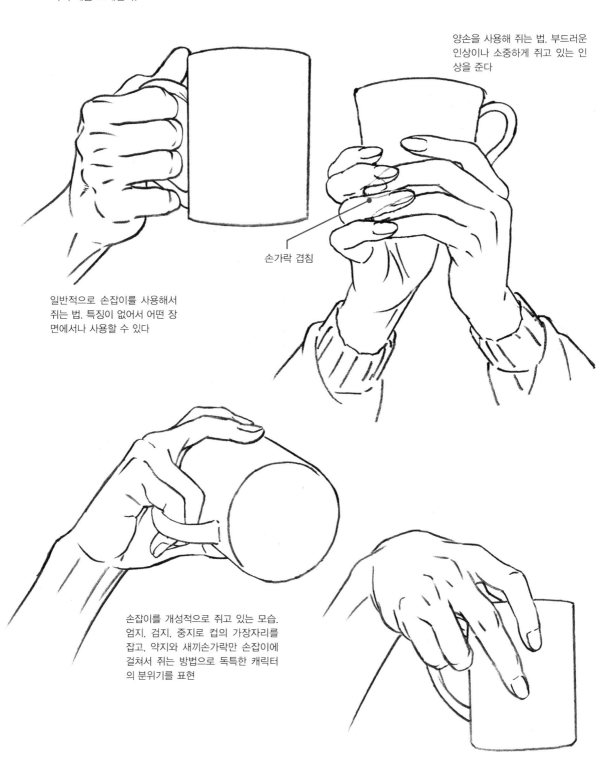

양손을 사용해 쥐는 법. 부드러운 인상이나 소중하게 쥐고 있는 인상을 준다

손가락 겹침

일반적으로 손잡이를 사용해서 쥐는 법. 특징이 없어서 어떤 장면에서나 사용할 수 있다

손잡이를 개성적으로 쥐고 있는 모습. 엄지, 검지, 중지로 컵의 가장자리를 잡고, 약지와 새끼손가락만 손잡이에 걸쳐서 쥐는 방법으로 독특한 캐릭터의 분위기를 표현

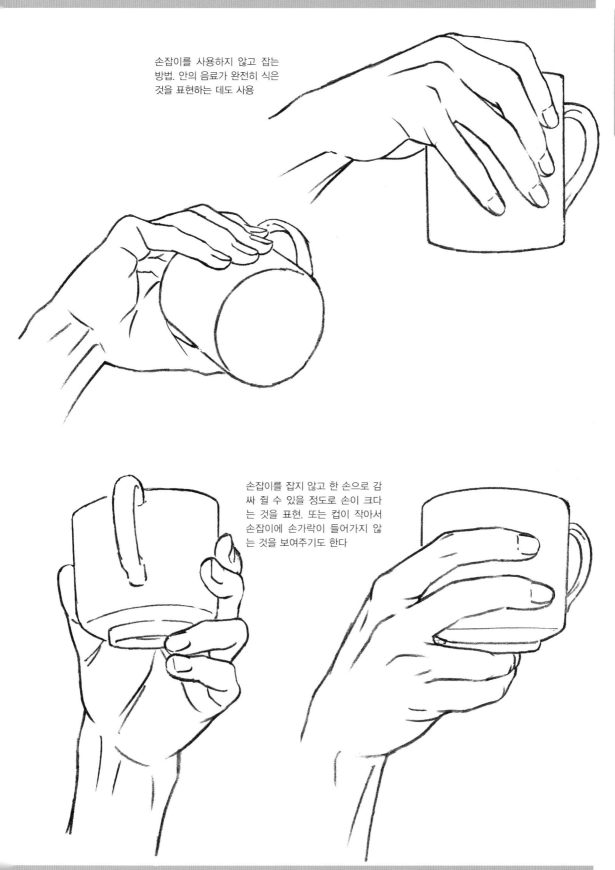

손잡이를 사용하지 않고 잡는 방법. 안의 음료가 완전히 식은 것을 표현하는 데도 사용

손잡이를 잡지 않고 한 손으로 감싸 쥘 수 있을 정도로 손이 크다는 것을 표현. 또는 컵이 작아서 손잡이에 손가락이 들어가지 않는 것을 보여주기도 한다

박력 있는 손

박력 있어 보이는 3가지 테크닉 '원근법으로 박력 표현하기', '터치로 박력 표현하기', '그림자로 박력 표현하기'를 설명한다.

● 원근법으로 박력 표현하기

앞쪽으로 크게 보이는 원근법을 사용해서 보는 사람에게 육박하는 느낌을 주어 박력 있는 손을 표현한다.

손가락질 포즈

일반적인 원근법

손가락의 크기를 맞춘다

간략화

강한 원근법

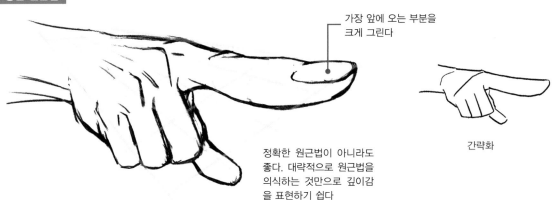

가장 앞에 오는 부분을 크게 그린다

정확한 원근법이 아니라도 좋다. 대략적으로 원근법을 의식하는 것만으로 깊이감을 표현하기 쉽다

간략화

잡으려는 포즈

일반적인 원근법

강한 원근법

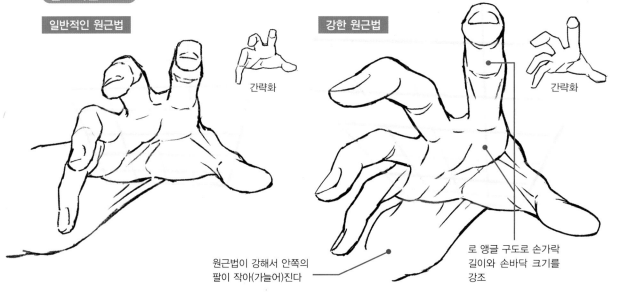

간략화

간략화

원근법이 강해서 안쪽의 팔이 작아(가늘어)진다

로 앵글 구도로 손가락 길이와 손바닥 크기를 강조

● 터치로 박력 표현하기

그림자나 입체감을 터치로 표현해서 색 그림자와는 다른 거친 느낌의 박력을 표현할 수 있다.

움켜쥐려는 포즈

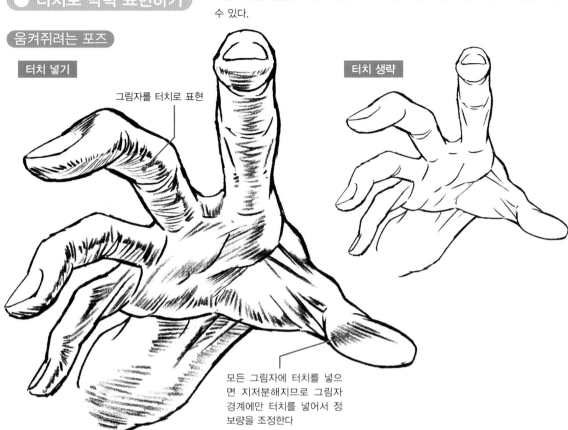

터치 넣기

그림자를 터치로 표현

터치 생략

모든 그림자에 터치를 넣으면 지저분해지므로 그림자 경계에만 터치를 넣어서 정보량을 조정한다

손을 하늘로 뻗은 포즈

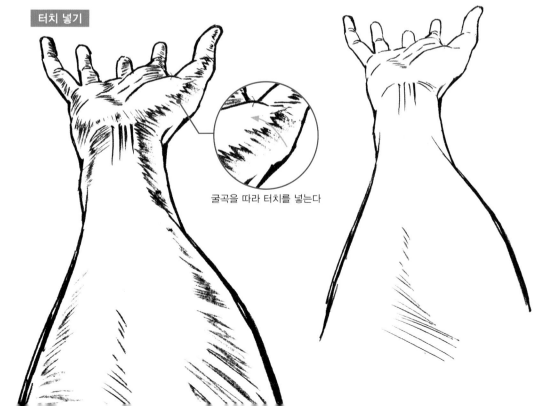

터치 넣기

터치 생략

굴곡을 따라 터치를 넣는다

권법 같은 포즈

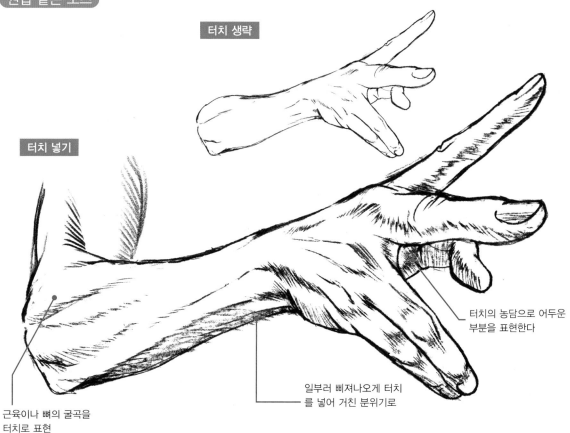

터치 생략

터치 넣기

터치의 농담으로 어두운
부분을 표현한다

근육이나 뼈의 굴곡을
터치로 표현

일부러 삐져나오게 터치
를 넣어 거친 분위기로

hint

터치로 속도감을 준다

움직임에 따라 터치(유선)를 넣어서 동작의
방향과 속도감을 표현할 수 있다. 만화에서
흔히 사용하는 효과이다.

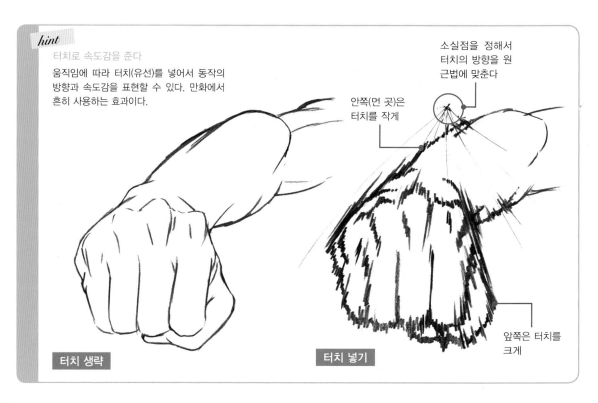

소실점을 정해서
터치의 방향을 원
근법에 맞춘다

안쪽(먼 곳)은
터치를 작게

앞쪽은 터치를
크게

터치 생략

터치 넣기

Column 터치의 효과

터치를 이용한 표현은 박력을 나타내는 것 외에도 다양한 효과가 있다. 모두 조합해서 넣어도 좋고 장면에 따라서 나누어 사용할 수도 있다.

터치 생략

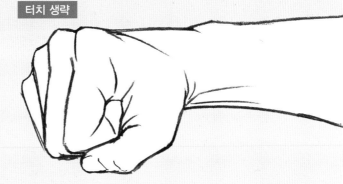

유선으로 움직임 표현

앞 페이지에서 소개한 유선으로 움직임을 표현하는 연출 방법. 박력뿐 아니라 속도감도 표현할 수 있다

윤곽을 두껍게 하기

윤곽(아우트라인)을 두껍게 해서 형태를 강조하는 연출 방법. 박력뿐 아니라 시선 유도에도 활용할 수 있다

간략화

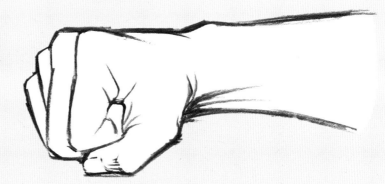

형태를 데포르메 하기

전체 터치를 디자인화한다. 직선적이고 단단한 이미지로, 인상을 조작할 수 있는 연출 방법

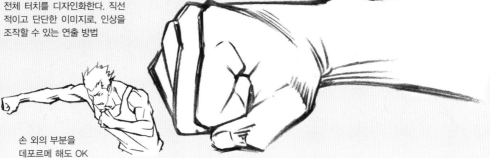

손 외의 부분을 데포르메 해도 OK

● 그림자로 박력 표현하기

짙은 색으로 덧칠하는 2색 그림자 연출로 정보량을 늘리고 한층 또렷한 인상을 준다. 또한 깊이감을 표현하거나, 실선으로는 지저분해지기 쉬운 표현을 부드럽게 하는 등 정보량을 조정할 수 있다.

2색 그림자로 깊이감 표현

일러스트에서 무게감을 더하기 위해 처음에 베이스로 칠한 그림자보다 한 단계 짙은 색으로 덧칠하는 2색 그림자 기법. 그림자 안에 더 어두운 그림자를 넣음으로써 깊이나 두께 등의 입체감이 살아난다.

선화

1색 그림자

2색 그림자

└─ 깊은 부분에 2색 그림자를 넣는다

2색 그림자로 터치 넣기

그림자와 터치의 조합이다. 선화로 터치를 넣으면 너무 강한 느낌이 들 때 2색 그림자로 터치를 넣는 것도 효과적이다.

선화

그림자 경계를 강조하는 느낌으로 터치를 넣는다

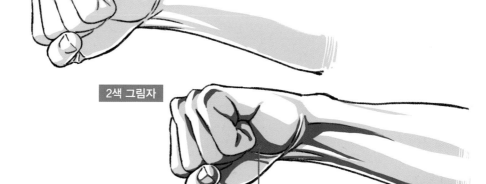

1색 그림자

2색 그림자

광원에 따른 분위기 차이

손 그림자와는 다소 동떨어진 내용이지만 전신을 그릴 때도 광원의 위치에 따라 캐릭터의 분위기에 변화를 줄 수 있다. 상황만이 아니고 표현하고 싶은 분위기에 맞춰 광원의 위치를 바꾸는 것도 좋다.

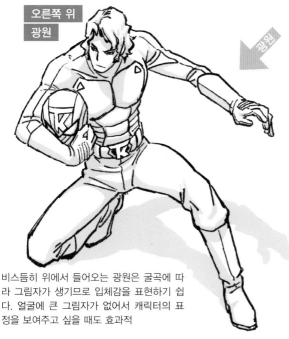

오른쪽 위
광원

광원

아래쪽에서 오는 광원은 공포물에서 사용되듯 기분 나쁜 느낌이나 미스터리한 분위기를 표현한다

비스듬히 위에서 들어오는 광원은 굴곡에 따라 그림자가 생기므로 입체감을 표현하기 쉽다. 얼굴에 큰 그림자가 없어서 캐릭터의 표정을 보여주고 싶을 때도 효과적

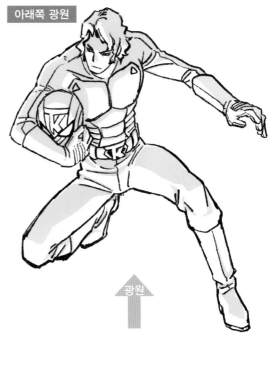

아래쪽 광원

광원

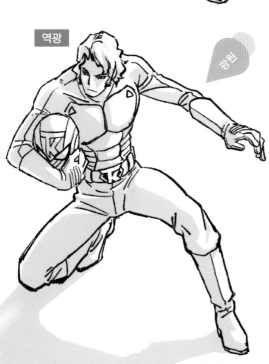

역광

광원

광원

역광은 얼굴에 큰 그림자가 생겨서 어두운 인상을 준다. 일러스트의 경우에는 얼굴이 너무 어두워지기 때문에 몸의 그림자보다 조금 밝게 조정하는 경우도 있다

구도로 강조한 손

동일한 장면이라도 구도에 따라서 손을 강조할 수 있다. 카메라 위치를 의식한 구도 연출을 알아보자.

● 카메라와의 거리 차이

애니메이션 원화를 그릴 때는 카메라 위치를 의식해서 구도를 정하는 경우가 많다. 여기서는 카메라의 위치에 따른 구도 차이를 살펴본다.

근거리

카메라와의 거리가 가까워서 손이 크게 보인다. 원근감이 생겨서 손의 박력이 강조되는 구도가 된다.

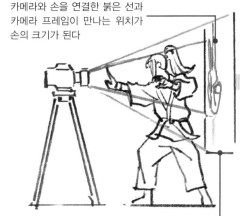

카메라와 손을 연결한 붉은 선과 카메라 프레임이 만나는 위치가 손의 크기가 된다

검은 틀은 카메라 프레임(카메라에 비치는 범위) 근거리에서는 이 프레임이 그림의 범위가 된다

원거리

카메라와 거리가 있어서 손이 작게 비친다. 인물도 작아져서 눈앞에 적 같은 캐릭터를 배치하거나 배경을 그려 넣는 등의 상황 설명에 적합한 구도이다.

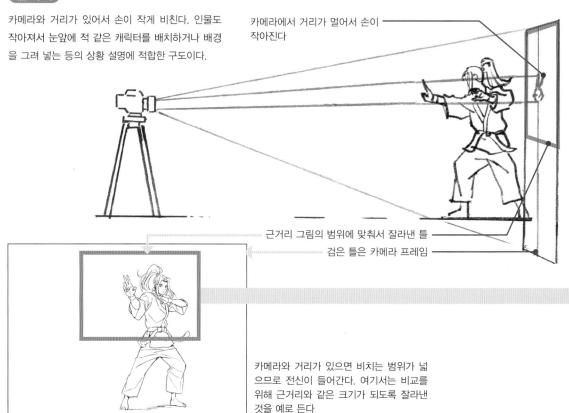

카메라에서 거리가 멀어서 손이 작아진다

근거리 그림의 범위에 맞춰서 잘라낸 틀
검은 틀은 카메라 프레임

카메라와 거리가 있으면 비치는 범위가 넓으므로 전신이 들어간다. 여기서는 비교를 위해 근거리와 같은 크기가 되도록 잘라낸 것을 예로 든다

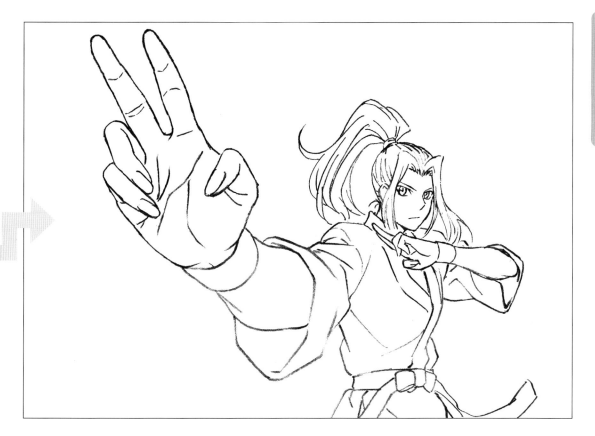

● 손 위치에 변화 주기

다음 그림을 살펴보자. 얼굴이나 몸은 그대로 하고 손의 크기만 바꾼 것이다.

위 그림은 팔을 굽혀서 몸 앞에 손을 올린 구도로 카메라에서 손이 떨어져 있다. 이 구도는 가장 먼저 캐릭터의 얼굴에 시선이 가기 때문에 캐릭터의 인상을 보여주고 싶을 때 효과적이다.

아래 그림은 팔을 뻗어서 카메라에 손을 가까이한 구도이다. 이 구도에서는 가장 먼저 손(손안의 빛)에 시선이 가므로 캐릭터가 마법을 사용할지 모른다는 특징이 인상적으로 다가온다.

동일한 구도라도 캐릭터를 돋보이고 싶은지, 손에 있는 아이템을 돋보이고 싶은지에 따라 포즈가 달라진다는 점이 중요하다.

● 원근법에 따른 차이

'박력 있는 손'(P.104)에서도 설명한 원근법으로 박력을 만들어내는 방법은 구도에 서도 효과적이다. 인물의 크기가 같은 2개 그림을 비교하면서 원근법에 따라 달라 보이는 차이를 설명한다.

일반적인 원근법

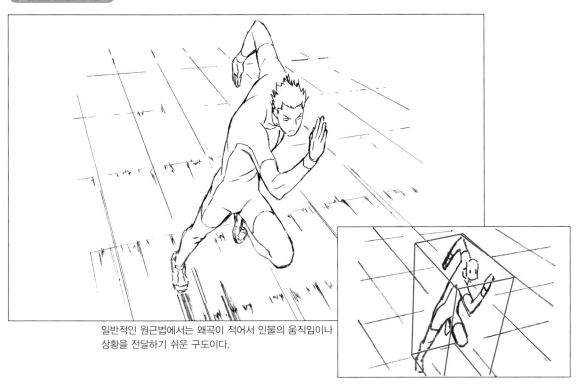

일반적인 원근법에서는 왜곡이 적어서 인물의 움직임이나 상황을 전달하기 쉬운 구도이다.

강한 원근법

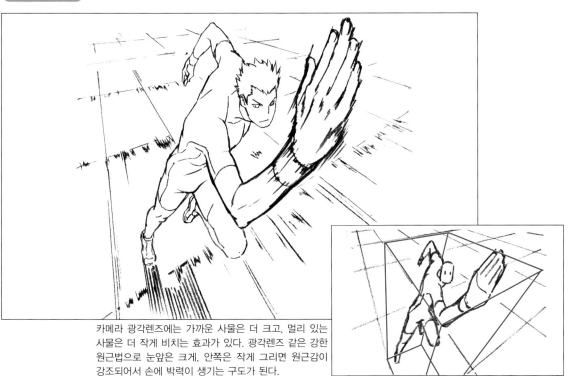

카메라 광각렌즈에는 가까운 사물은 더 크고, 멀리 있는 사물은 더 작게 비치는 효과가 있다. 광각렌즈 같은 강한 원근법으로 눈앞은 크게, 안쪽은 작게 그리면 원근감이 강조되어서 손에 박력이 생기는 구도가 된다.

● 다양한 구도

손을 주역으로 표현한 구도의 예를 살펴보자.

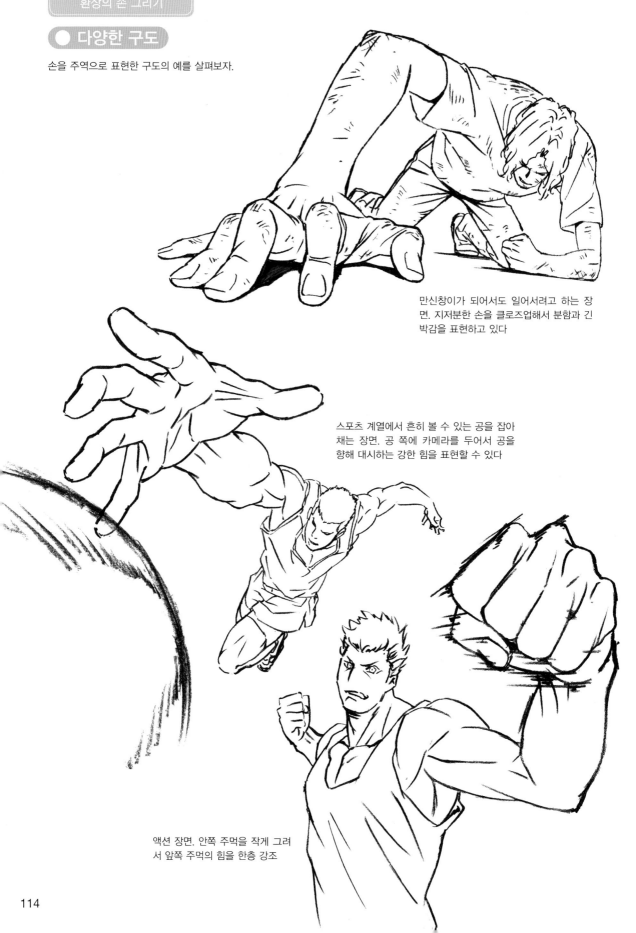

만신창이가 되어서도 일어서려고 하는 장면. 지저분한 손을 클로즈업해서 분함과 긴박감을 표현하고 있다

스포츠 계열에서 흔히 볼 수 있는 공을 잡아채는 장면. 공 쪽에 카메라를 두어서 공을 향해 대시하는 강한 힘을 표현할 수 있다

액션 장면. 안쪽 주먹을 작게 그려서 앞쪽 주먹의 힘을 한층 강조

구도를 활용해 캐릭터 빛내는 법

캐릭터가 돋보이는 구도를 활용한 손 표현의 예를 소개한다.

손을 앞으로 내미는 구도일 경우 손 포즈에 독특한 특성을 더해서 캐릭터가 가지는
분위기를 강조할 수 있다.

손에 특성을 추가

손 포즈에 특성을 부여해 미지의 무술을 사용하
는 인물이라는 분위기를 풍긴다. 손 연출만으로
캐릭터의 배경을 표현할 수 있다.

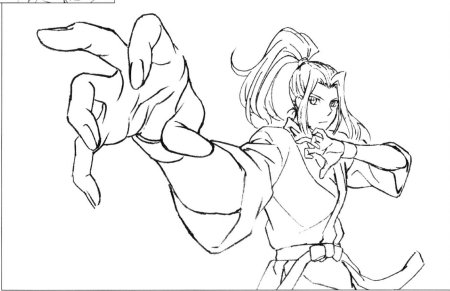

특성이 들어간 손의 예

각각의 손가락에 힘을 준 것처럼 그리면 개성적이고 특성
이 느껴지는 손이 된다. 실제로 불가능한 포즈도 그림으로
는 가능하므로 다양한 포즈를 시도해보자.

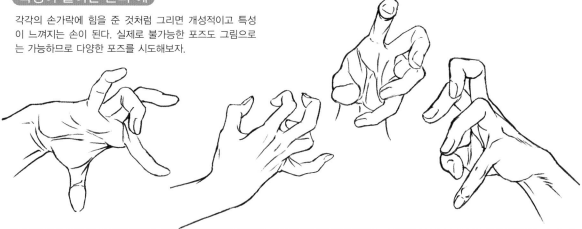

애니메이션 작화 연출

애니메이션처럼 움직임을 의식한 환상의 손 그리는 방법을 설명한다.

● 박력 있는 움직임

액션 장면에서는 속도감과 박력이 중요하다. 펀치 동작의 작화 예를 통해 박력을 표현하는 방법을 살펴보자.

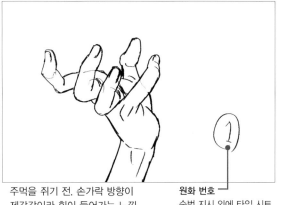

주먹을 쥐기 전. 손가락 방향이 제각각이라 힘이 들어가는 느낌

원화 번호
순번 지시 외에 타임 시트에 적을 때도 사용된다

손바닥이 위를 향하는 모양에서 시작해 손을 돌리면서 주먹을 쥐는 움직임을 표현한다

손가락을 쥐기 바로 직전의 동작

주먹을 쥔 모양이지만 아직 힘이 다 들어가지 않았다. 여기까지의 예비 동작에 참고 있는 듯한 감정을 담는다

주먹을 뒤로 빼는 동작. 펀치를 날리기 전에 몸 쪽으로 팔을 당기므로 살짝 작게 그린다

팔을 당겨 여기서 한 번 힘을 준다

힘을 준 주먹을 뻗기 직전에 주먹은 세로 방향이 된다. 여기까지가 힘을 모으는 동작. 동적인 것과 정적인 것으로 변화를 준다

주먹을 지를 때는 가로 방향이 되게 팔을 비튼다. 비트는 동작은 터치로 그려서 주먹이 뻗어나갈 때의 힘을 표현한다

여기서는 터치를 넣지 않는다. 모두 터치를 넣으면 단조로운 인상을 줄 수 있다. 사이에 깔끔한 컷을 넣어서 변화를 주는 동시에 펀치의 세밀한 흔들림을 표현한다

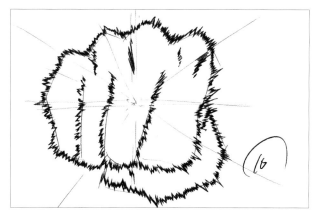

방사형의 터치로 속도감과 힘을 표현. 터치의 소실점은 주먹의 중심 부근으로 한다

여기서부터는 형태가 다소 무너져도 좋으므로 힘 표현 위주로 그린다. 터치의 소실점 위치를 살짝 위쪽에 두어서 펀치가 위쪽에서 오는 듯한 인상을 준다

애니메이션으로 만들 때는 마지막 2프레임을 번갈아 넣어서 맞은 사람의 시점이 흔들리는 것을 표현한다

타임 시트

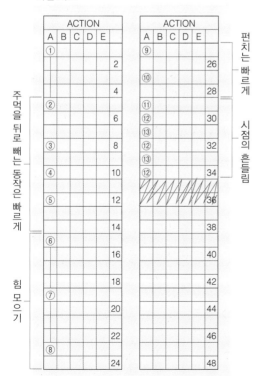

ACTION						ACTION				
A	B	C	D	E		A	B	C	D	E
①						⑨				
				2						26
				4		⑩				
②										28
				6		⑪				
③				8		⑫				30
④				10		⑬				
⑤				12		⑫				32
				14		⑬				
⑥						⑫				34
				16		〰〰〰				36
				18						38
⑦										40
				20						42
				22						44
⑧										46
				24						48

주먹을 뒤로 빼는 동작은 빠르게

힘 모으기

펀치는 빠르게

시점의 흔들림

컷을 연결한 동영상은 아래 URL이나 QR코드로 볼 수 있다. 또한 컷의 작화 과정을 설명하는 동영상도 있다. 자세한 내용은 P.138을 참조.

https://vo.la/ThuR2

● 유연한 움직임

섹시한 캐릭터가 손짓하는 느낌의 동작을 그려보자. 여성스럽고 유연한 손가락의 움직임을 애니메이션으로 그릴 때 요령을 살펴본다.

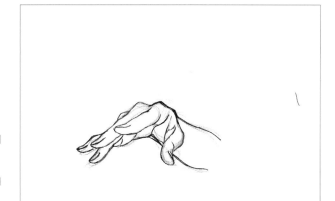

손바닥을 위로 향한 상태에서 시작해도 좋지만 손목을 뒤집는 예비 동작을 넣어서 섹시한 인상을 강조한다

※러프화의 분위기를 중시해서 밑그림의 파란 선까지 남겨서 그대로 게재했다.

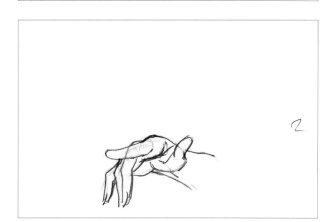

새끼손가락 쪽부터 손목을 뒤집기 때문에 검지만 형태를 유지

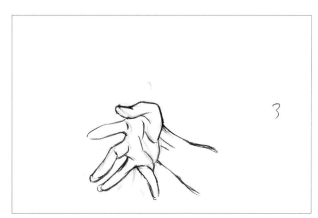

손목을 뒤집으면서 새끼손가락부터 움직인다. 여기까지가 예비 동작

hint

타임 시트

애니메이션 제작에서 다음 공정의 지시 사항을 기입하는 '타임 시트'가 있다.
1초를 24프레임으로, 그린 그림을 몇 프레임, 어떤 타이밍에서 보여줄지를 적는다. 대사, 원화와 원화 사이에 들어가는 그림(중간 분할), 카메라 워크 등 촬영할 때 필요한 정보를 기입하게 되어 있다.

ACTION					S	CELL							CAMERA		ACTION				
A	B	C	D	E		A	B	C	D	E	F	G			A	B	C	D	E
					2														7
					4														7
					24														9
					26														9

새끼손가락부터 구부린다. 유연하고 아름다운 손동작을 표현하기 위해 다른 손가락은 구부리지 않는다

새끼손가락에 이어지는 느낌으로 약지를 구부린다

중지를 구부린다

검지를 구부리는 시점에 새끼손가락부터 감싸 쥐는 모양으로 이어진다

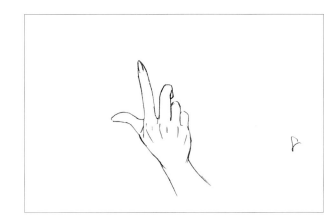

새끼손가락에 이어서 약지, 중지를 구부린다

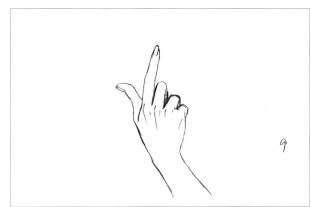

검지 외의 손가락을 구부린 모양. 전체를 구부리지 않고 검지에 여운을 남긴다

타임 시트

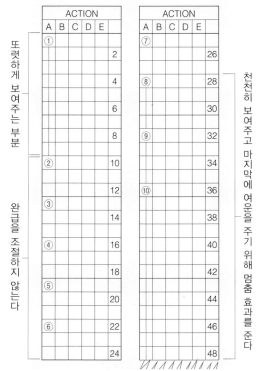

ACTION				
A	B	C	D	E
①				
				2
				4
				6
				8
②				
				10
				12
③				
				14
④				
				16
				18
⑤				
				20
⑥				
				22
				24

ACTION				
A	B	C	D	E
⑦				
				26
⑧				
				28
				30
				32
⑨				
				34
				36
⑩				
				38
				40
				42
				44
				46
				48

또렷하게 보여주는 부분

완급을 조절하지 않는다

천천히 보여주고 마지막에 여운을 주기 위해 멈춤 효과를 준다

애니메이션에서 부드러운 움직임을 보여주는 경우 각 원화 사이에 그림(동화 분할)을 추가해서 넣는 것이 좋다. 여기서는 대략적인 손 모양과 동작을 그린다.

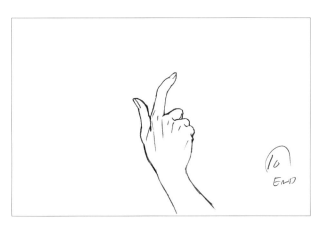

컷을 연결한 동영상은 아래의 URL이나 QR코드를 통해서 볼 수 있다.

https://vo.la/ZgWny

121

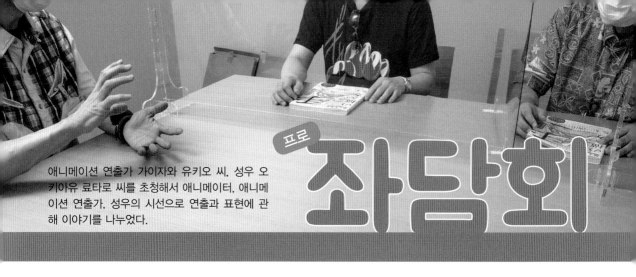

애니메이션 연출가 가이자와 유키오 씨, 성우 오키아유 료타로 씨를 초청해서 애니메이터, 애니메이션 연출가, 성우의 시선으로 연출과 표현에 관해 이야기를 나누었다.

프로
좌담회

가이자와 유키오 × 가가미 다카히로 × 오키아유 료타로

가이자와 유키오
애니메이션 연출가, 감독. TV 애니메이션 〈지옥선생 누베〉, 〈반짝반짝 프리큐어 아라모드〉 시리즈의 디렉터를 비롯해 〈디지몬 어드벤처〉의 그림 콘티, 연출 등을 담당했다.

오키아유 료타로
성우. 애니메이션 〈지옥선생 누베〉의 누에노 메이스케 역을 비롯해 해외 드라마, 내레이션 등으로 폭넓게 활약 중. 2021년에는 〈청천을 찔러라〉에 배우로 출연했다.

세 사람의 만남은 〈지옥선생 누베〉에서

—— 여러분의 공동 작품은 TV 애니메이션 〈지옥선생 누베(이하 누베)〉입니까?

가이자와　제가 담당한 〈빅쿠리 맨(우리나라에서는 '천계왕자 칭칭'으로 방영되었다–옮긴이)〉이나 〈신 빅쿠리 맨〉에 참여하셨을지도….

오키아유　저는 〈빅쿠리 맨〉에는 거의 출연하지 않았습니다.

가가미　〈빅쿠리 맨〉에서 원화를 조금 그렸기 때문에, 가이자와 감독님과는 아마 그곳이 아닐까요?

오키아유　〈축! 해피 럭키 빅쿠리 맨(우리나라에서는 '해피 럭키 깜짝맨'으로 방영되었다–옮긴이)〉인가요?

가이자와　아니요, 훨씬 전인 〈빅쿠리 맨〉이나 〈신 빅쿠리 맨〉 무렵일 거예요. 1989년이었나.

오키아유　저는 아직 일을 하지 않을 때군요.

일동　(웃음)

가가미　〈슬램덩크〉 제1화와 극장판에 참여했는데, 오키아유 씨가 연기하신 미쓰이(우리나라에서는 정대만–옮긴이)는 아직 나오지 않을 때예요.

오키아유　제1화에는 나오지 않았습니다. 극장판도 나오지 않아서.

가가미　아, 그래요? 그럼 우리 셋이 함께한 작품은 역시 〈누베〉군요.

오키아유　가가미 씨와 제대로 만나는 것은 처음입니다.

가가미　뒤풀이에서 잠깐 스쳐 지나가는 정도였죠.

가가미 씨의 그림에는 존재감, 입체감이 있다

—— 같이 작업을 하신 두 분이 느끼시는 가가미 씨 그림의 매력을 말씀해주시겠습니까?

가이자와　가가미 씨의 그림은 연출 쪽에서 보면 밀도가 아주 높습니다. 이 말은 세밀하게 그린다는 의미가 아니고 캐릭터의 존재감이 강하게 배어 나온다는 의미지요. 연출을 압도하는 면도 있고, 그런 부분이 대단하다고 생각합니다. 〈누베〉에서는 어린아이들에게 정말로 이런 선생님이 있는 듯한 실재감이랄까, 존재감을 주었지요.

—— NG가 나는 경우는 거의 없었습니까?

가이자와　오래전이어서 기억은 잘 나지 않지만 아마 있었을지도 모릅니다. 가가미 씨의 그림엔 예를 들어 누베가 들어오는 장면에서 그냥 들어오는 것이 아니고, 들어오는 이유랄까, 가치가 담겨 있습니다. 연출이 의도하는 포인트가 잘 살아 있으면 표현 방식의 차이가 있어도 OK가 되기도 합니다. 그래서 재촬영은 적었던 듯싶습니다. 연출이 생각한 것보다 완성된 원화가 훌륭한 경우도 많았습니다. 그래서 정말 기대되는 그런 느낌이었습니다.

가가미 〈누베〉를 그릴 때는 작화감독이 된 지 얼마 안 되고 적응도 못한 상태라 어떻게 하면 좋을지 몰랐습니다. 무조건 열심히 일하던 시절이지요. 전달 사항을 듣고, 콘티를 보면서 어떻게 재현할지 고심했습니다. 다만 루틴이나 패턴에 빠지지 않고 모든 컷을 제로에서부터 고민한 것이 인정을 받은 것 같아요.

가이자와 가가미 씨는 작화를 할 때 어떤 점을 강조하고 싶다거나 입체감을 내고 싶다거나 하는 식으로 컷마다 포인트를 고민하셨습니까?

가가미 〈누베〉는 액션 장면, 에로틱한 장면, 무서운 장면이 모두 있지 않습니까? 특히 공포 신은 레이아웃으로 확실하게 분위기를 만드는 것이 좋겠다고 생각했습니다. 〈울트라 시리즈〉에서 짓소지 아키오 씨의 앵글이나 안노 히데아키(〈신세기 에반게리온〉의 감독─옮긴이) 씨도 즐겨 사용하시는, 앞쪽에 크게 기둥이나 물건을 두고 뒤쪽 인물을 작게 그린다든지 하는 기법을 의도적으로 활용했습니다. 특히 무서운 장면에서 고스트는 〈울트라 시리즈〉를 의식했습니다. 액션 장면은 제 스타일로 그렸습니다만, 화면 구성이나 레이아웃을 그릴 때는 이런 점을 고려했습니다.

오키아유 〈누베〉의 어느 부분부터 평소와 달리 귀여운 표정도 많이 나오고, 얼굴이 멋있어졌다고 느꼈는데 바로 가가미 씨가 담당한 작화였습니다. 그 당시 성함을 처음 들었는데 그림에 개성이 돋보이고, 손의 표정이 풍부해서 대단하다는 생각을 줄곧 했습니다. 몇 년 전 인터넷에서 다시 성함을 발견하고, '아! 이분과 〈누베〉 때 같이 일했었지' 하면서 살짝 흥분하기도 했습니다.

가이자와 어디서 만남이 있었을지 모르는 일이지요.

가가미 트위터를 팔로우해주셔서 대단히 놀랐습니다. 기뻤습니다.

가이자와 가가미 씨의 그림은 입체감이 있어서 멋있습니다. 애니메이션은 평면이잖아요. 평면 안에서 어디를 부각시키는가가 대단히 중요하지요. 가령 사람 몇 명이 나란히 서 있는 장면이라도 그중에서 이 캐릭터, 이 사람을 부각시키거나, 저 사람에게 시선이 모이게 한다든지, 어떤 의도가 각각 있지 않습니까? 평면 안에서도 입체감이 있다는 사실이 중요하다고 생각합니다. 〈누베〉를 다시 보았더니 가가미 씨가 그린 그림의 입체감이 대단하더군요. 얼마 전에 화제가 된 방법인데, 한쪽 눈을 감고 가가미 씨가 작화한 영상을 보고는 깜짝 놀랐습니다. 한쪽 눈을 감으니 시각적 방향 차인 시차(視差)를 뇌가 해제시켜

서 입체감 있는 가가미 씨의 그림이 진짜로 눈앞으로 다가오는 느낌이었습니다.

일동 우아~.

가이자와 정말 대단해요. 앞으로 툭 튀어나오는 듯한 느낌이 듭니다. 가가미 씨 그림의 대단한 점입니다. 초점을 맞추고 포인트를 잘 실현하면서도 입체감을 계산한 레이아웃이기 때문에 그렇게 보이는 것입니다. 정말 멋지다고 느꼈습니다. 모처럼 다시 보니 더욱.

가가미 정말요? 나중에 한번 해봐야겠군요(웃음).

연출은 보기, 생각하기, 그리기의 반복

—— 이 책은 그림에 관심 있는 분들이 주요 독자층입니다. 그분들에게 애니메이션 연출가는 손을 어떻게 활용하는지 가이자와 씨에게 말씀을 듣고 싶습니다.

가이자와 연출에 손을 많이 사용하지는 않습니다만, 손 동작을 일종의 사인으로 활용하는 경우는 있습니다. 손을 만지작거려서 속마음을 감추는 동작을 한다든지. 그런데 그것만으로 완성되는 것은 아닙니다. 예를 들어 그림을 그릴 때 어떻게 하는지 하나하나 되돌아보면 그림을 그리면서 그것을 보고, 뇌로 생각하고, 다시 손을 움직여서 수정하는 작업을 합니다. 즉 손에서 눈, 눈에서 뇌, 뇌에서 손이라는 고리가 있더라고요. 이 고리를 흐름 안에서 표현하는 것이 중요하다고 생각합니다. 손 장면만으로는 의미가 없는 부분도 있으므로, 가령 손에 힘이 들어가는 경우 얼굴에 표정도 함께 나온다든지, 반드시 손과 머리와 마음이 한 고리가 되도록 심정이나 상황을 만드는 작업을 하는 것입니다. 그렇게 함으로써 그림의 의도가 보는 사람들에게 더 잘 전달될 수 있다고 생각합니다.

오키아유 연극의 일환이라는 말씀이시군요. 연극의 흐름으로 캐릭터에게 연기를 시키는 듯한.

가이자와 그 밖에 손가락질을 한다든지 도발적인 사인 같은 것도 활용합니다. 손바닥 방향에 따라서 다른 상황을 만들어내는 방법도 편리하지요. 손을 포착하는 경우는

보통 클로즈업이 되기 때문에, 풀 사이즈에서 카메라가 바뀌어 손동작을 전환점으로 감정이나 스토리의 변화를 만드는 경우도 있습니다.

—— 손 연기로 보여주는 경우도 있죠.

가이자와 그렇습니다. 가가미 씨의 그림을 보면 손에 표정이 있고 인생이 담겨 있지 않습니까. 그런 것을 보면 다양한 방법으로 연출 표현을 할 수 있다는 것을 느끼게 됩니다. 하지만 그렇게까지 요구하면 많은 애니메이터가 주저하겠지요(웃음). 가가미 씨니까 가능한 것입니다. 그렇기 때문에 가가미 씨는 도에이 애니메이션 연출가들이 같이 일하고 싶어 하고 인기가 아주 많았습니다.

가가미 아니에요(웃음). 고집이 세고 말이 많아서 힘드셨을 거예요(땀).

성우의 연기가 작품에 깊이를 더한다

—— 이번에는 오키아유 씨에게 성우로서 손을 어떻게 의식하시는지 여쭤보겠습니다.

오키아유 일반적으로 감정이라고 하면 표정에서 찾는 경우가 많습니다만 애니메이션은 의외로 얼굴만 보이는 것이 아닙니다. 몸의 어느 부분을 비치거나, 배경이 나오거나, 카메라 앵글을 다양하게 바꿔 심정을 묘사합니다. 그중에서도 특히 손은 표정이 잘 드러납니다. 의식해서 움직이는 경우도 있고, 무의식적으로 움직이는 경우도 있습니다. 〈누베〉를 예로 들면 '귀신의 손'이 될 때의 표정도 그렇습니다. 이것이야말로 각 화에서 연출이 달라진다든지, 작화 방법에 변화를 준다든지, 표현 방법도 바뀝니다. 그렇기 때문에 개성이 드러나지요. 저희들은 기본적으로 미완성 상태에서 녹음을 하는 경우가 많아서 완성 작품을 보는 것은 거의 방송을 통해서입니다.

—— 작화감독으로서 가가미 씨는 오키아유 씨의 목소리 연기를 어떻게 보십니까?

가가미 〈누베〉에서 5회인가 6회 정도 작화감독을 했는데 처음에는 단순히 제 스타일의 그림이었지만, 여기에

목소리와 색, 음악을 입혀 완성한 것을 보니 역시 좋다고 느꼈습니다. 그리고 방송 횟수가 늘어나면서 오키아유 씨의 연기를 머릿속에 그리며 작화를 하게 되더군요. 성우의 목소리 연기를 떠올리면서 표정이나 동작을 만드는 일은 지금도 여전합니다.

오키아유 방송 기간에 서로 작업 상황을 알 수 있어서 좋았습니다. 지금은 한 시즌으로 끝나는 작품이 많아서…. 완성품을 보지 못한 채 방송이 시작되어버리지요.

가이자와 대개 익숙해지기 전에 끝나버리죠.

가가미 극단적으로 말하면 먼저 목소리를 녹음하고 나서 그 목소리에 맞춰 작화를 하는 전시 녹음 방식도 괜찮지 않을까 생각합니다. 그렇게 작업한 적도 있는데 어떤 면에서 재미있었습니다.

—— 성우 입장에서 대본만으로 목소리 연기를 하는 것이 상당히 어려우시죠?

오키아유 이야기의 성격에 따라 다른 것 같습니다. 예를 들어 〈누베〉와 같은 작품은 일상과 비일상이 혼재해 상당히 데포르메가 요구되고, 세계관도 이해하지 않으면 불가능하죠. 그런 의미에서 전시 녹음은 입력해야 할 정보가 너무 많아서 스태프도 어려움이 많습니다. 우리도 그렇지만 스태프도 이를 충분히 숙지하고 임해야 합니다. 후시 녹음인 경우는 그림이 이렇게 된다는 본보기가 있는 가운데 모두 각자 노력하게 되지요. 그런 차이가 있어서 양쪽 모두 어려운 점이 있습니다.

오랫동안 사랑받아온 이유

—— 〈누베〉는 지금까지도 전시회가 열릴 정도로 인기가 있습니다. 이렇게 오랫동안 사랑받는 이유가 무엇이라고 생각하십니까?

가이자와 오키아유 씨는 단순히 주인공 누에노 메이스케라는 캐릭터를 연기하는 데 그치지 않고, 학생들에 대한 선생님의 사랑이 싹트는 느낌을 잘 표현해주셨습니다. 그것이 인기의 한 요인이라고 생각합니다. 누에노 메이스케는 선정적이고 불량한 남자인 데다 여러 측면이 있는데 오키아유 씨의 살짝 개성 있는 목소리와 뛰어난 연기력이 잘 어울렸습니다. 오키아유 씨가 저희가 생각한 것 이상으로 좋은 캐릭터를 만들어주셔서 굉장히 기뻤습니다.

오키아유 감사합니다.

가이자와 〈누베〉라는 작품은 가가미 씨의 존재감 있는 그림에, 오키아유 씨의 존재감 있는 목소리가 더해졌습

니다. '누베 선생님은 진짜로 계셔'라는 생생한 느낌을 두 분이 더할 나위 없이 잘 만들어주셨습니다. 정말로 고맙게 생각했습니다. 감동했습니다.

오키아유 기쁘네요. 감사합니다. 당시에 이런 말을 듣고 싶었습니다!

일동 (웃음)

가이자와 성우는 목소리로 존재감을 만들어간다는 점에서 영향력이 상당히 큽니다. 작화하시는 분도 성우의 목소리 연기를 듣고 다음 작화에 반영합니다. 일이 진행되는 과정에서 스태프의 연계가 커가는 것이지요. 이것이 매우 원활한 작품이 〈누베〉였다고 생각합니다.

—— 그런 부분이 오랜 세월 사랑받는 이유가 아닐까 생각합니다.

가이자와 연출은 한 공간에 단순히 캐릭터가 있는 것이 아니라, 예를 들어 교실이라면 누베 선생과 학생이 화기애애한 분위기로 함께한다는 식으로 공간을 그리는 것입니다. 이런 전개를 프레이밍하는 것인데, 의도하는 프레이밍에 맞춰 오키아유 씨가 목소리를 통해 원근감이랄까, 거리감을 잘 표현해주셨습니다.

오키아유 감사합니다.

가이자와 박력이라든지, 아우라든지 눈에 보이지 않는 것을 가가미 씨는 그림, 오키아유 씨는 목소리 연기로 표현해주셨지요. 이처럼 공간을 채우는 비결을 터득하고, 연출이 의도하는 부분을 정확하게 채워서 컷 자체의 존재감을 만들어주는 것이 두 분의 공통점이라고 생각합니다.

오키아유 저도 처음 주역을 맡기도 했고, 모든 에피소드에 출연하는 작품이라 의욕적이었지요. 지금도 아주 좋아하는 작품입니다. 캐릭터를 만드는 데 꽤 공을 들였습니다. 연기자로서, 작품을 만드는 일원으로서 작품에 대한 애정과 캐릭터에 대한 사랑이 남다릅니다.

가이자와 역시 사랑이군요. 작품에는 사랑이 필요합니다.

—— 가가미 씨는 〈누베〉에서 지금까지 강하게 인상에 남은 그림이 있습니까?

가가미 가장 인상적인 것은 '귀신의 손'입니다. 결국 인

간의 근육과 힘줄을 디자인화한 것이지요. 처음에는 아무 생각 없이 제 손을 보면서 그렸습니다. 디자인적으로나 작화적으로 선이 대단히 많아서 복잡하고 힘들었습니다. 손을 의식해서 그렸다고 할까, 손 표현을 의식해서 그린 최초의 작품이 아닐까 합니다. 얼굴이 아니라 손으로 고통을 표현한 것이지요. 그래서 손 표현으로 말하자면 〈누베〉는 인상적인 작품입니다.

—— '귀신의 손'은 해부도 같은 부분이 있지 않나요?

가가미 그렇습니다. 붉은 근육과 힘줄의 느낌이잖아요.

—— 의학 서적 같은 것을 보시거나 참고하셨나요?

가가미 의학 서적은 거의 보지 않았습니다. 책을 내기 위해서 새삼 열심히 보았지만, 평소에는 제 손을 보거나 지인 여성의 손을 보는 등 실물을 참고하는 경우가 많습니다. 제 나름대로 애니메이션, 시각적 효과를 우선시해서 그린 손이라 많은 분이 좋게 평가해주시는 것이 신기하면서도 정말 감사했습니다.

가이자와 가가미 씨의 그림은 아주 멋있습니다. 특히 상처를 입고 쓰러졌다가 다시 일어서면서 귀신의 손을 드러낸다든지, 그런 방법이 아주 놀라웠습니다.

즐기면서 그린다

—— 마지막으로 일러스트레이터나 애니메이터를 목표로 하는 독자에게 애니메이션 관계자로서 한 말씀 부탁드립니다.

가이자와 저도 그림을 좋아해서 어릴 때 선생님에게 교습을 받으러 간 적이 있습니다. 하지만 처음에는 온통 기초 과정이라 재미가 없었습니다. 역시 그림은 즐거워서 그리는 것이고, 그것을 표현하고 싶어지지 않습니까? 그러니까 우선은 즐기면서 그림을 그릴 것, 자기만의 개성과 감성으로 느끼는 것부터 시작하셨으면 좋겠습니다.

오키아유 가가미 씨의 책을 보니 손의 표정을 대단히 다양하게 그리셨습니다. 저희는 목소리로 표현하는 것이 일이지만, 손의 표정도 연극의 일부겠지요. 저희도 머릿속으로 캐릭터가 이렇게 생각하니까 이렇게 말한다. 외친다는 것을 항상 상상하면서 살고 있다는 사실을 새삼 확인하게 되었습니다. 가이자와 씨가 말씀하신 것처럼 즐기면서 일하는 것이 중요하다는 초심을 되새기게 됩니다. 즐기면서 연기한다는 사실을 항상 염두에 두셨으면 합니다.

—— 오늘 매우 유익하고 흥미로운 말씀을 해주셔서 대단히 감사합니다.

손 포즈 사진 자료집

가가미 씨가 선정한 114점의 손 포즈. 애매한 각도나 물건을 쥔 손 등 까다로운 포즈를 가가미 씨의 손으로 직접 연출했다. 특별히 남녀 차이를 확인할 수 있도록 여성 모델의 손도 실었다. 사진 소재 다운로드에 관해서는 P.138을 참고해주세요.

●정면

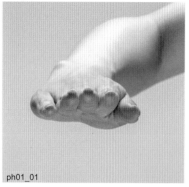

ph01_01

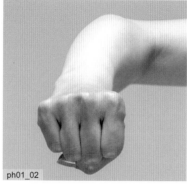

ph01_02

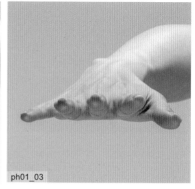

ph01_03

●엄지 쪽

ph02_01

ph02_02

ph02_03

●새끼손가락 쪽

ph03_01

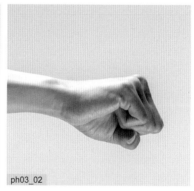

ph03_02

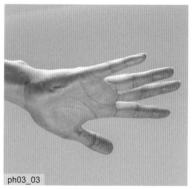

ph03_03

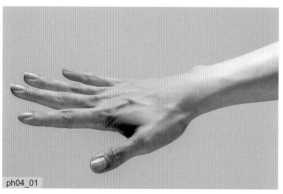

ph04_01

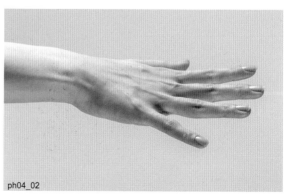

ph04_02

●손가락질

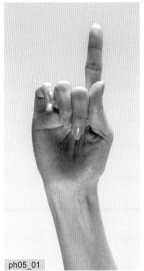
ph05_01

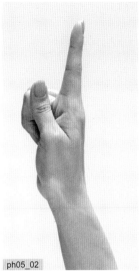
ph05_02

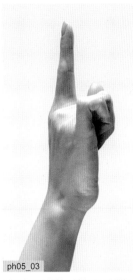
ph05_03

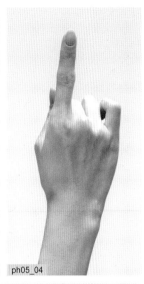
ph05_04

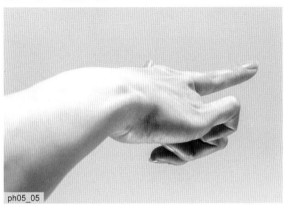
ph05_05

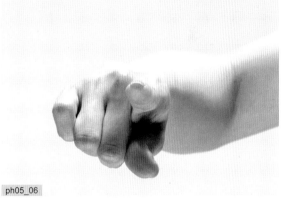
ph05_06

●잡기

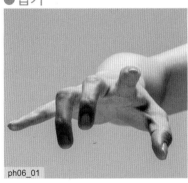
ph06_01

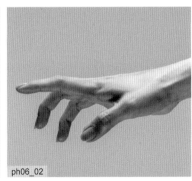
ph06_02

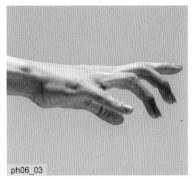
ph06_03

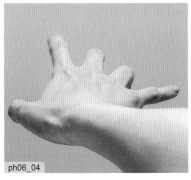
ph06_04

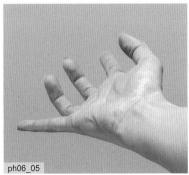
ph06_05

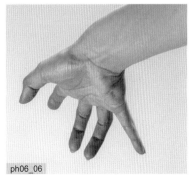
ph06_06

127

●자연스러운 손

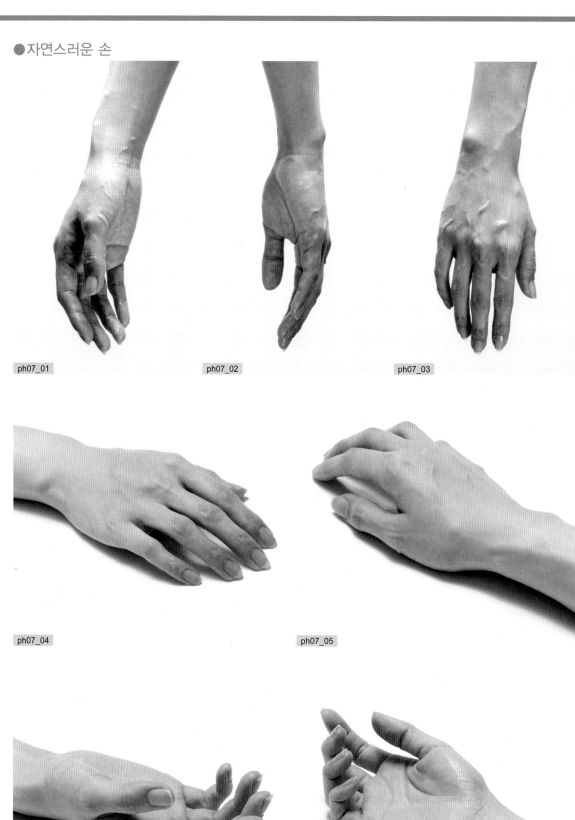

ph07_01

ph07_02

ph07_03

ph07_04

ph07_05

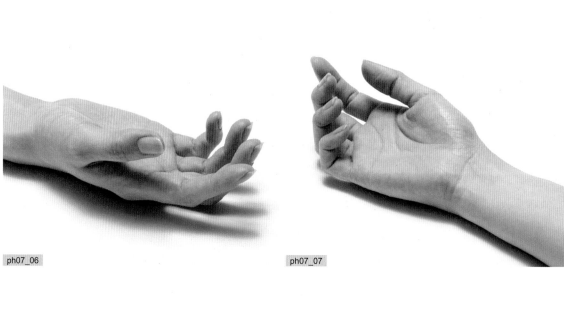

ph07_06

ph07_07

●하트

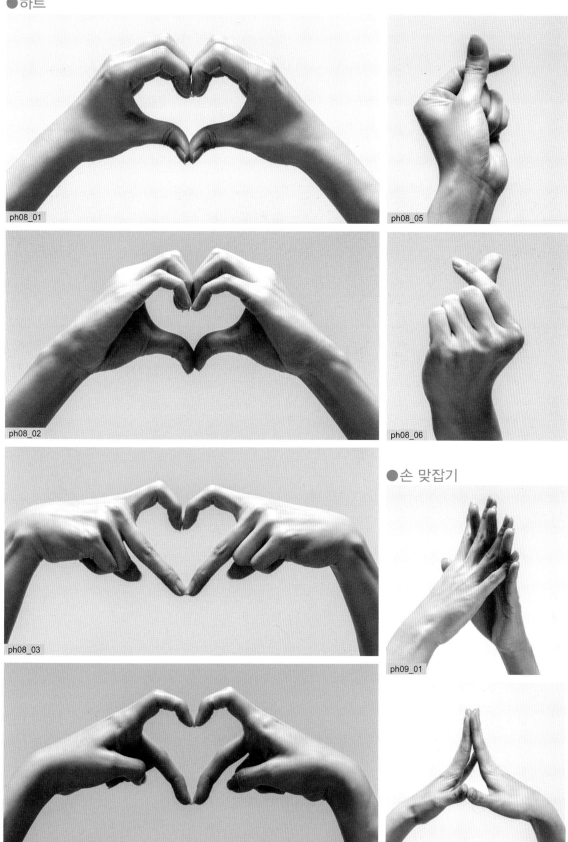

ph08_01

ph08_05

ph08_02

ph08_06

●손 맞잡기

ph08_03

ph09_01

ph08_04

ph09_02

● 팔짱

ph10_01

ph10_02

ph10_03

ph10_04

ph10_05

ph10_06

● 머그잔

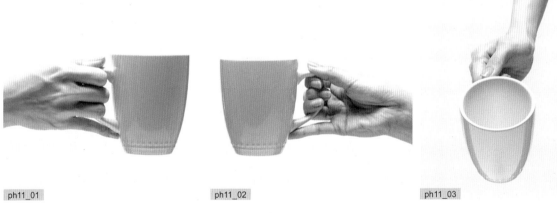

ph11_01

ph11_02

ph11_03

● 찻잔

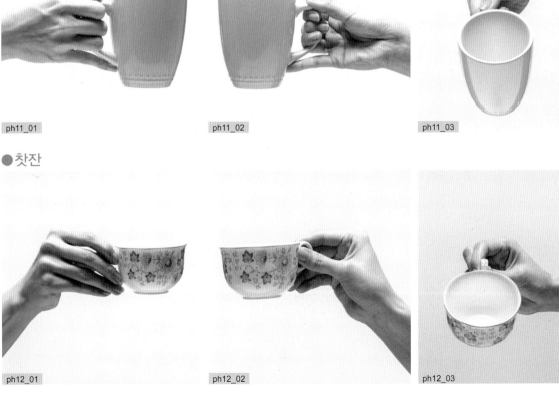

ph12_01

ph12_02

ph12_03

●와인글라스

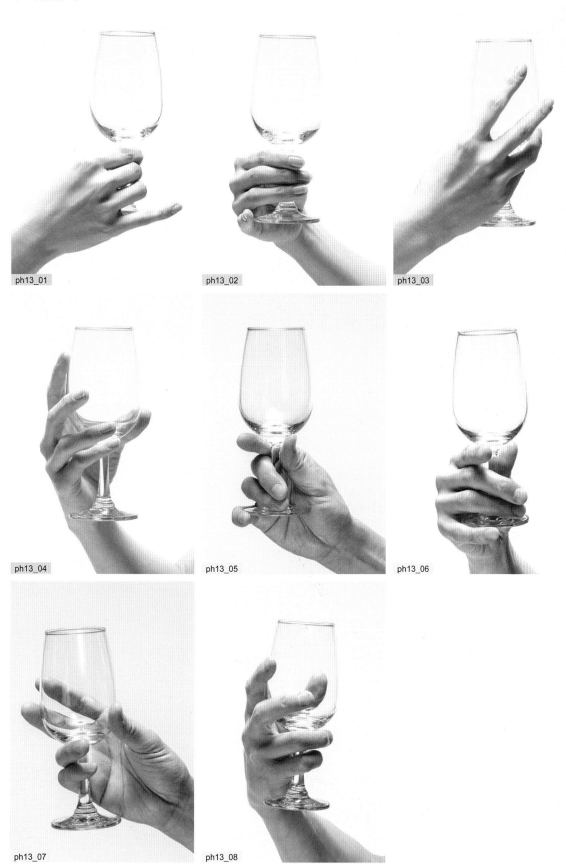

ph13_01

ph13_02

ph13_03

ph13_04

ph13_05

ph13_06

ph13_07

ph13_08

●담배

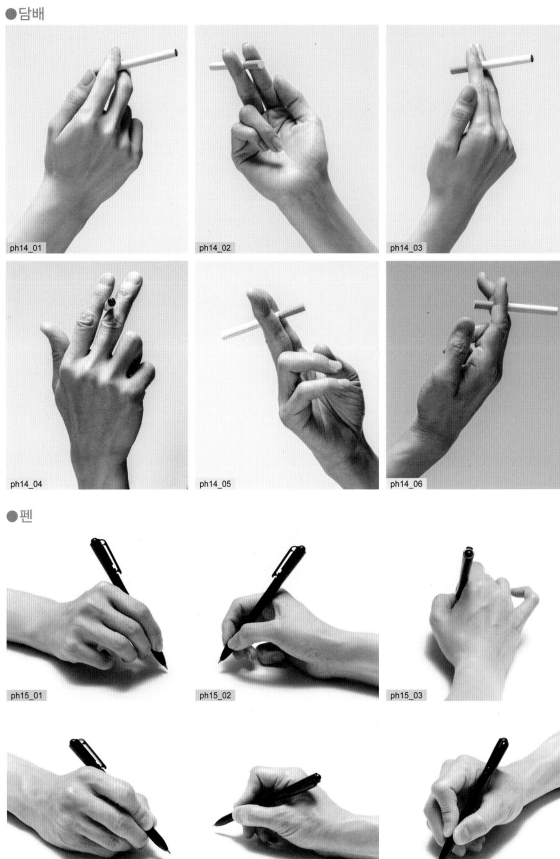

ph14_01

ph14_02

ph14_03

ph14_04

ph14_05

ph14_06

●펜

ph15_01

ph15_02

ph15_03

ph15_04

ph15_05

ph15_06

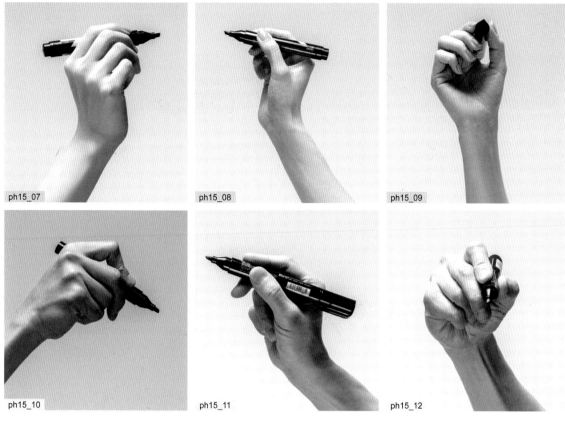

ph15_07

ph15_08

ph15_09

ph15_10

ph15_11

ph15_12

●카드

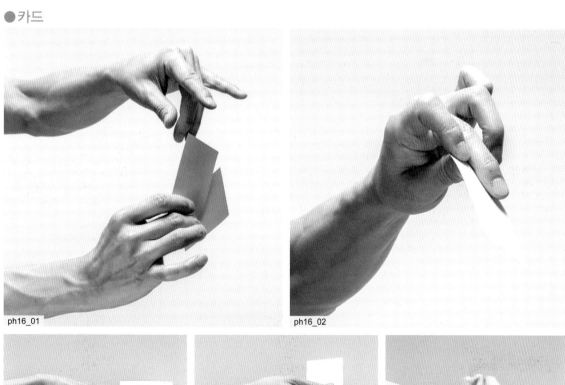

ph16_01

ph16_02

ph16_03

ph16_04

ph16_05

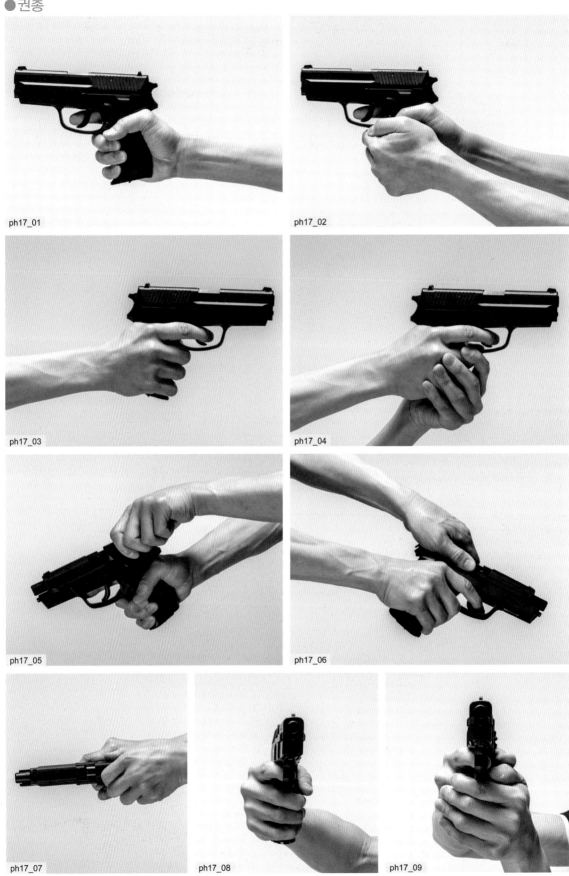

ph17_01

ph17_02

ph17_03

ph17_04

ph17_05

ph17_06

ph17_07

ph17_08

ph17_09

●일본도

ph18_01

ph18_02

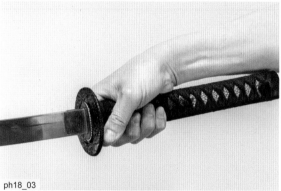
ph18_03

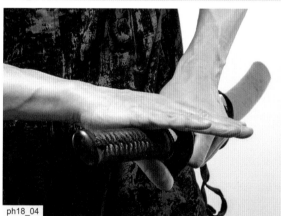
ph18_04

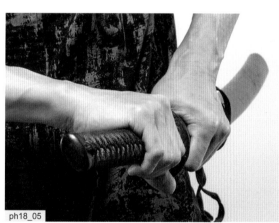
ph18_05

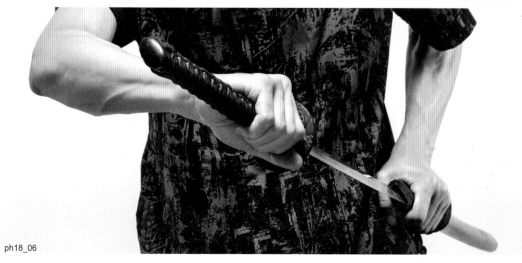
ph18_06

● 하이 파이브

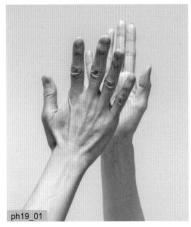
ph19_01

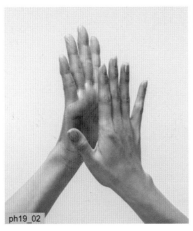
ph19_02

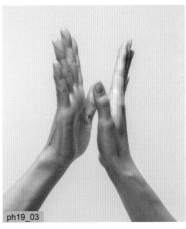
ph19_03

● 에스코트

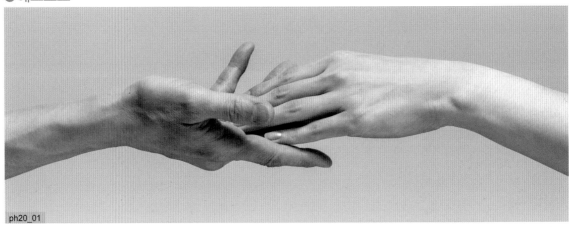
ph20_01

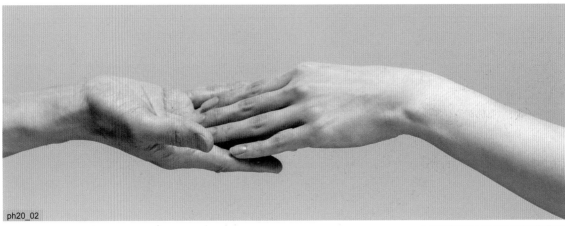
ph20_02

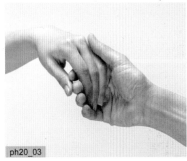
ph20_03

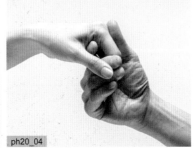
ph20_04

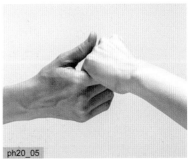
ph20_05

● 손잡기

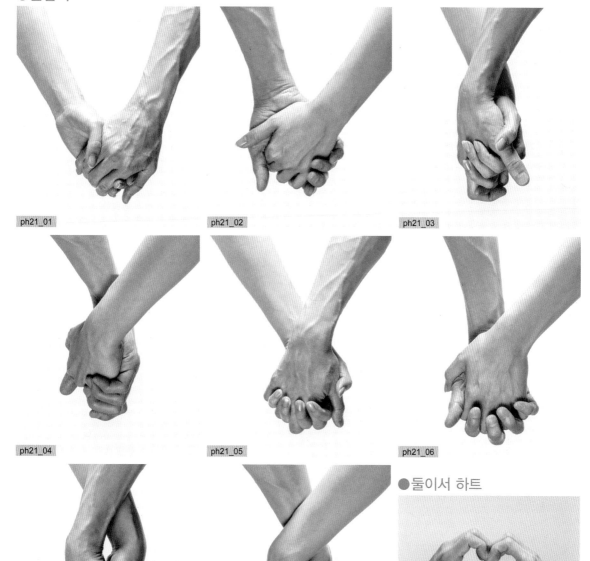

ph21_01

ph21_02

ph21_03

ph21_04

ph21_05

ph21_06

ph21_07

ph21_08

● 둘이서 하트

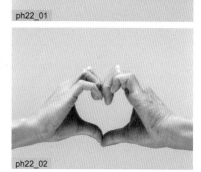

ph22_01

ph22_02

● 여성 손 모델

데라시마 에리카

배우. 연극, 광고, 영화, 뮤직비디오 등 다방면으로 활동. 주요 출연작 〈특허청 모방품 박멸 캠페인〉, 〈니토리 스트레치 소파 커버〉, 〈궁극의 늑대인간〉. 현재는 연극 〈늑대인간 라이프 플레잉 시어터〉로 활동 중. 죽방울 놀이의 기예를 보여주는 도쿄 다마걸스 멤버로 NHK 〈홍백가합전〉 등 다수의 프로그램에 출연했다.

Twitter : @erika_terashima
블로그 : https://ameblo.jp/terika/

특전 데이터에 관하여

특전 데이터의 세부 설명 및 동영상 시청 방법

이 책에는 '해설 동영상', '손 포즈 사진 자료', '연습용 선화' 특전이 있습니다.

특전 1 해설 동영상

'도구 소개와 선화 과정', '그림자 그리기 과정', '애니메이션 작화 연출 예' 동영상은 URL이나 QR코드로 동영상 재생 페이지
에 접속해서 볼 수 있습니다. '애니메이션 작화 연출 예'의 URL과 QR코드는 P.118과 P.121에 있습니다.

도구 소개와 선화 과정(해설 포함)

'애니메이션 작화 연출'(P.116)에서 소개한 컷 '박
력 있는 움직임'의 작화 모습입니다.

동영상 재생 페이지 https://vo.la/PyGlX

그림자 그리기 과정(해설 포함)

"애니메이션 작화 연출'(P.116)에서 소개한 컷 '박
력 있는 움직임'에 그림자를 그리는 모습입니다.

동영상 재생 페이지 https://vo.la/JQuPl

특전 2 손 포즈 사진 자료

작가가 직접 선별한 가가미 다카히로와 데라시마 에리카의
손 포즈 사진 자료 114점(JPEG)입니다. '손 포즈 사진 자료
집'(P.126~137)에 게재한 모든 사진입니다. 또 P.38과 P.40
에서 사용한 손 사진도 있습니다.

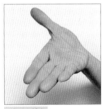
phatari01

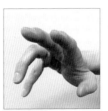
phatari02

특전 3 연습용 선화

그림자를 직접 넣어볼 수 있도록 P.80~83에 나온 선화 데이
터 19점(JPEG)을 드립니다. P.80~83을 참고하며 연습에 활
용하세요.

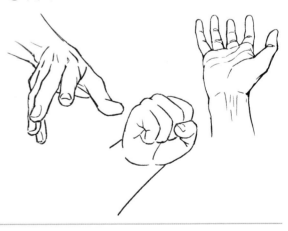

특전 데이터 다운로드

손 포즈 사진 자료와 연습용 선화 특전 파일은 이아소 블로그 〈가가미 다카히로가 알려주는 '환상의 손' 그리는 법〉의 구매 특
전 페이지에서 다운로드할 수 있습니다. 다운로드에는 패스워드를 입력해주세요. 이용하시기 전에 반드시 안내문을 먼저 확인
해주세요.

구매 특전 페이지 https://vo.la/snoFl 패스워드 Kagami2023

마치는 글

2022년은 애니메이터가 된 지 40년이 되는 해였습니다. 40년간 그림을 그리면서 지금까지도 사람, 로봇, 동물, 자연현상… 어느 것이든 상상으로 그리기보다 참고가 될 것을 보면서 그리는 편이 그림의 존재감을 살리고, 보는 사람에게 강한 인상을 준다고 생각합니다. 대상에 대한 사랑, 표현에 대한 열의, 노력 등이 그림에 담겨, 이들의 깊은 사유의 아우라가 사람들에게 전해지는 것이겠지요. 그래서 지금도 손으로 그리는 애니메이션이 수없이 만들어지는 것이라 생각합니다.

기계에 몰두하는 사람, 폭발이나 자연현상 같은 이펙트를 좋아하는 사람, 예쁜 여자를 좋아하는 사람…. 각자 관심사가 다르지만 끌리는 대상을 사랑하고 아끼는 마음을 표현하는 방법 중 하나가 '그림 그리기'가 아닐까요? 그 매력을 더 잘 표현하고 싶다고 생각하기 때문에 애착을 갖고 그리게 됩니다. 여러 번 언급했습니다만, 어린 시절 브루스 리 사부의 영화를 보고 '손'의 멋에 눈을 뜨고, 이후에 인물을 그릴 때는 손까지 주의해서 표현하게 되었습니다. 애니메이터가 되고 나서도 항상 손에 관심을 기울였습니다. 처음에는 기술적으로 미숙해서 원하는 대로 그리지 못했지만, 그럼에도 손 연기가 있을 때 단순하게 처리해서 회피하지 않고 일부러 어렵고 까다로운 방법에 도전했습니다. 스스로 목을 조이는 상황이었지만 그럼에도 포기하지 않았습니다. 이런 고집은 손끝을 인상적으로 사용하는 장면이 많은 〈유희왕〉에서 정점을 이뤘습니다. 브루스 리 사부에게 배운 "잘 사용하면 손은 아주 멋지고, 박력 있고, 섹시해서 표현할 때 대단히 효과적인 무기가 된다!"는 가르침을 실천하듯이.

저에게 그림 그리기는 '상상한 것을 형태로 만들어내는 것', '관찰한 대상물을 재현해서 자신만의 개성으로 표현하기'라고 하는, 말하자면 뇌에서 새롭게 디자인해서 아웃풋 하는 작업이라고 할 수 있습니다.

그러므로 1편에서도 언급했듯 그림에 '정답'은 없고 사람마다 각기 자유롭고 즐겁게 그리면 그것이 가장 좋다고 생각합니다(직업이 되면 마음대로 하기는 어렵지만…). 이 책을 봐주신 여러분에게 저의 이런 생각이 얼마나 잘 전달되었는지 모르겠지만, 그림을 어렵고 힘들게 생각하지 않고, 자유롭게 즐겨주셨으면 합니다.

"생각하지 마! 느끼는 거야!"라는 브루스 리 사부의 가르침에 따라서….

그리고 잠깐 알려드리면… 현재 피겨 메이커인 고토부키야와 공동으로 일러스트레이터가 쉽게 사용할 수 있는 초가동 핸드 모델을 기획 제작 중입니다. 제작이 진행되면 별도로 알려드리겠지만 흥미가 있으신 분은 제 트위터(@jetikariya50)나 고토부키야의 트위터(@kotobukiyas)를 팔로우해주시면 감사하겠습니다.

이 책은 집필에 시간이 걸려서 예정보다 꽤 늦게 세상에 나오게 되었습니다. 끈기 있게 기다려주신 SB크리에이티브 주식회사의 스기야마 사토시 님, 주식회사 레믹스의 아키타 아야 님, 그리고 이렇게 멋진 책으로 만들어주신 스태프 여러분에게 감사의 말씀을 드립니다.

가가미 다카히로

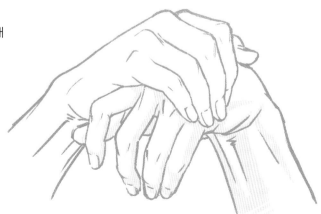

가가미 다카히로가 알려주는
환상의 손 그리는 법

초판 1쇄 발행 2023년 8월 15일

지은이 가가미 다카히로
옮긴이 김종완
펴낸이 명혜정
펴낸곳 도서출판 이아소
디자인 황경성
교 열 정수완

등록번호 제311-2004-00014호
등록일자 2004년 4월 22일
주소 04002 서울시 마포구 월드컵북로5나길 18 1012호
전화 (02)337-0446 **팩스** (02)337-0402

책값은 뒤표지에 있습니다.
ISBN 979-11-87113-65-2 13650

도서출판 이아소는 독자 여러분의 의견을 소중하게 생각합니다.
E-mail: iasobook@gmail.com